圖解 混音入門

活用推桿、等化器、壓縮器 3 大關鍵，
瞬間音壓飽滿魄力十足

石田剛毅 著
林育珊 譯

U0032249

推薦序 （依姓名筆劃排列）

近年來由於電腦科技的進步，使用各種電腦錄音軟體幾乎已經成為音樂創作者的必備能力之一。但是，就台灣的情況而言，我相信絕大部分的人都是在摸索中學習，徒然浪費許多時間，只因為我們並沒有一個完整的體系來傳授這些相關知識。

以我個人來說，從事樂團的錄音混音已經超過十年以上，在這期間，絕大部分的書籍雜誌、操作手冊等參考資料都是外文著作，相較之下，由中文寫成、或是翻譯成中文的書籍可說是鳳毛麟角。

所幸現在逐漸有出版社願意出版一些台灣本地的著作、或是引進翻譯書籍，讓有志於錄音混音的年輕人能夠比較正確、比較有效率地開始。易博士出版的《圖解混音入門》，陳述方式非常簡單清楚，而且內容安排由淺入深；對於聲音的特性、頻率等等都有詳盡的解說，同時更將許多混音的技巧、如何使用器材做了通盤的介紹。即使我已累積了一定的實務經驗，在看完這本書之後，也仍然從中獲得了許多先前未多留意的觀念和技巧。

誠摯推薦這本書給所有的樂團朋友，如果您想了解自己的音樂，想要讓自己的音樂更生動、更吸引人，這本書是最重要的第一步！

吳逸駿

NOIZ Studio 負責人、阿飛西雅吉他手

推薦序

　　音樂是一種極度抽象的藝術表現形態，只能透過耳朵來傳授與創作，而混音是音樂製作中非常重要、但不易被聽眾察覺的一環。我認為音樂家們所創作的音樂，必須在混音階段將聽覺統整起來以完整呈現給聽眾，混音無疑是一種高段的藝術創作。而且，音樂的聽覺美學具有時代性，所以混音師除了要有良好的基礎外，還得隨著時代演進不斷更新自己的聽覺美學，是一門與時俱進的學問。因此我在製作唱片時非常仰賴優秀、有經驗的混音師。

　　「該怎樣學習混音？」這是有志於音樂者常有的疑問，但除了「在錄音室擔任錄音助理」以外，我通常難以提供更有效的方法。怎樣算是低音太多？怎樣算唱得太滿？為什麼這裡不要加插音？這種種疑問都需要多聽，或是跟著一位前輩、老師學習，才有機會了解、熟悉箇中原理，而這樣的學習過程往往必須花費數年、甚至超過十年的時間。

　　直到一次偶然的機會，朋友向我介紹日本有個「石田流」混音法，出版了關於學習混音的入門書，長期蟬聯日本亞馬遜排行榜，但當時只能透過朋友的解說約略得知其中奧妙。後來接到易博士出版社將引進這本書的消息，我才看到完整內容，書中有步驟、有例子、沒有玄妙的敘述，而且整理出大量圖表，將聽覺感受清楚地具象化，的確是非常適合初學者的一種科學混音法。

　　舉例來說：用基準音量來調整器樂平衡、控制音壓來取得飽滿的聲音表現、透過頻譜分析協助解決初學者常感到困擾的頻率問題……，這每一個議題原本都非常抽象，但「石田流」就是有辦法進行系統性整理，幫助初步接觸混音的朋友快速了解處理關鍵，有效建立混音能力。

　　如今中文版問世，我非常欣見喜歡音樂的朋友可以透過這本書有系統地學習混音這門重要學問，也希望易博士可以出版更多流行音樂製作相關的書籍，一起成為音樂人的後盾。

<div style="text-align: right">

林尚德

大禾音樂製作有限公司負責人、金馬獎最佳電影原創音樂得主

</div>

如果要我用一句話來說明混音到底在做什麼、又有什麼功用，我會說：「混音是對聲音做好的歸納，並讓音樂得以完整呈現。」

隨著數位音樂日新月異的蓬勃發展，音樂人已開始朝向作曲、編曲、混音一手包辦發展。我早期在日本接受專業音樂製作訓練，之後也曾旅英研修。雖然以作、編曲為專業，每當結束樂曲的編寫後，成品後製時必然需將各個聲音檔案進行合理地歸納整合。但混音操作的結果，往往無法滿意地讓曲子昇華。在友人介紹下，我得知石田老師在東京開設的混音教學，在半年間接續研習了「音壓 UP ABC」與「音像奉行」兩種課程。

石田老師的編曲、混音課程口碑絕佳，在結業生的口耳相傳下，前來就教的學生中不乏古典音樂系科班生、專業吉他手、職業 DJ 等音樂相關人士。而《圖解混音入門》正是「石田流混音」教學要點的精華集結，這套混音法深具系統性，根據各個階段的學習目標給予明確指示，所有的操作都是以平衡為基礎而做出最大化，並且輔以 PAZ Analyzer 頻譜確保所有步驟都精準到位而非純靠直覺歸納，甚至毫不藏私地提供豐富的教材音軌，讀者可依自己的能力循序漸進地練習，實際操作、體驗混音的完整流程，進而熟練技術，而可活用於各種曲風的混音。

在體驗過這套以培訓技術為主、適用於任何軟體的混音法後，我的確有效建立起接合編曲、混曲的橋樑，更能充分掌握自己作品的音樂性呈現。而且，我重新認識到混音的基礎關鍵之一在於「聲音的合理平衡」，而所謂「具有個性化的音樂呈現」，不妨可理解成是「在平衡下建立起的獨特性」。這些對於透過數位音樂進行創作的專業音樂人而言，也是難能可貴的心法。

《圖解混音入門》在日本出版以來，連年長居 AMAZON 榜上不墜，翻譯成中文出版後，相信會是台灣音樂工作者們的一大福音，也期待對台灣音樂人才的培育帶來更多新的激盪！

陳弘偉
石田流混音入門班授課老師

推薦序

　　自 2002 年起我便積極投入音樂教育與藝人培訓的領域，一手創立「無限延伸音樂」，擁有專屬的專業錄音室、編曲室、練團室，是國內少數設備完善的音樂製作與藝人培訓中心，以多元化的方式凸顯出不同藝人的特質，滿足不同分眾市場消費者對流行音樂的需求。其中，也培養出不少獲得金曲獎項肯定的藝人及創作者，例如 F.I.R.、李愛綺、賴雅妍、蕭閎仁、藍又時等等。

　　回顧我從業流行音樂二十餘年來、培訓上百位創作人的歷程，幾乎都僅能透過口傳的方式來傳授長年積累所得的經驗，一路走來其實非常辛苦。也因此，我一直盼望著台灣能夠發展出以系統性方式教授流行音樂相關知識與技術的教育書籍或教育單位。

　　現在很開心城邦文化的易博士出版社要將日本非常有聲望、且在亞馬遜蟬聯冠軍多時的書籍引進台灣，對於台灣音樂教育的推廣、與專業人才的培育來說，我認為相當具有意義。不論是對幕前或是幕後人員來說，《圖解混音入門》都是非常非常好的一本參考書、入門書與教材，誠摯推薦給大家。

陳建寧
知名流行音樂製作人

前言

「學習混音的入門書決定版！」

歡迎來到提高音壓的世界！

我想，你會拿起這本書，應該是因為你對提升混音技術，特別是對提高音壓（至少確保最低音壓）這方面有興趣的關係吧。

數位音樂（DTM）*在 2000 年之後有顯著的發展，現在，已經是任何人都能在家中把自己創作的曲子做成音源檔案的時代。而且，不但能作曲、編曲和輸入音符，甚至連錄音和混音都能自己一手包辦完成。是的，科技發展真是進步神速啊。

然而，也正因為如此，我認為「正確使用該技術的資訊」不足，導致 DTM 使用者中變成混音難民的人大量增加。

即使創作者做出了一首自己覺得「這很不錯！」的滿意之作，也可能因為對混音（特別是音壓）並不特別關心，而使得一首難得的好作品聽起來魄力不足。又或者，只是盲目地追求魄力而加了許多最大化器（maximizer）的效果，將樂曲本身的魅力破壞殆盡⋯⋯。

事實上，我以前也曾有過無法提高音壓，而不斷反覆嘗試又失敗的經驗。因此，很能體會遇到這種情形時既懊惱又感到可惜的心情。

該怎麼做，大家才不會在學會混音技術的過程中感到痛苦呢？對此，我找到了一個答案。那就是：「和學習吉他、貝斯、鼓類樂器、和鍵盤類樂器一樣，只要有一本為初學者所寫的入門書就好了。」

大家在學習吉他、貝斯、鼓類樂器和鍵盤類樂器時，幾乎所有的人都會買入門用教科書來看吧。也因此，在學習的過程中比較不會遭受挫折。

我寫這本書的用意，便是希望大家都能以如看樂器入門書般的期待心情，快樂地學會混音技術。

盡管書中多少會出現一些專業知識，但我會使用大量圖解讓大家打從心裡了解，所以，就讓我們一起來掌握混音的基本要點吧！

石田剛毅

*譯注：
「DTM」是 desktop music 的縮寫，是由 DTP（desktop publishing）一詞衍生而來的日式英文，意指數位音樂或電子音樂。也可指利用 MIDI（musical instrument digital interface，樂器數位化介面）或其他介面來連接電腦與電子樂器、一種較屬於個人規模的數位音訊工作站（digital audio workstation，DAW）。

目錄

INTRO.
混音預備知識篇　11

PART 1
推桿操作篇　21

PART 2
EQ 徹底活用篇　45

混音預備知識篇

在這個 PART 中，我將說明希望大家事先了解的預備知識。內容包括了：所謂的「提高音壓」要做哪些調整，可使音壓上升的「正確高低波形」又是什麼。在此，將和各位分享學會混音技術的有效步驟。

	基本技術	進階技術
推桿 （Fader）	對比式混音	透過音量自動化控制 （Volume Automation） 呈現變化
等化器 （EQ）	5 段頻域的處理方式	律動控制 透過 AB 分割進行緊實或飽滿的調整 （EQ・壓縮器） 利用旁鏈效果（Side-Chain）處理低頻域 時間軸的分離（EQ・壓縮器）
壓縮器 （Compressor）	-3 dB 原則 參數體驗操作 與 EQ 的併用 兩段式效果 「遠近」「濃淡」的設想	泛音操作（EQ） 利用看不見的壓縮（壓縮器）與齒音消除器（De-Esser）進行人聲專屬處理

提高音壓就是增加有色部分

⚙ 從頻率軸和時間軸雙方進行考量

說起來，所謂「提高音壓（sound pressure）」指的到底是什麼呢？

讓我們從這基本中的基本開始探討吧。

「何謂提高音壓？」

關於這個問題的答案，其實只要看到本頁標題就能簡單識破，所以我就從結論說起吧（笑）。是的，所謂「提高音壓」，簡單來說就是填滿空白的部分。

說得更詳細一點，就是只要在頻率軸和時間軸兩邊增加有色部分，音壓便會上升。

這很難以別的說法來形容，因此比較好懂（大略而言）的解釋就是：

● 從低音到高音，所有的聲音都呈現出更均勻飽滿的狀態
● 音量單位指示器*的刻度呈現出停留在高處的狀態

＊譯注：
音量單位指示器（volume unit meter）又稱音量指示器、量音表、或 VU 表，可透過視覺化來呈現出聲量大小。

當達到上述兩種狀態時，音壓就會升高了。這個目標本身還算簡單吧？若以簡單的圖示來說明這兩種狀態，則如下所示。

頻率軸上的有色部分及模式圖

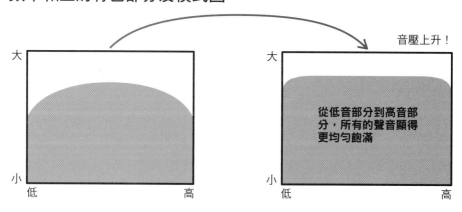

音壓上升！

從低音部分到高音部分，所有的聲音顯得更均勻飽滿

時間軸上的有色部分及模式圖

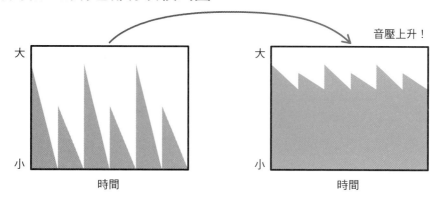

音壓上升！

　不管是哪一種圖，有色部分的面積都變大了吧。

　由於面積變大可讓能量輸出的部分增加，因此，即使音量的設定相同，聽起來卻比較大聲。

　本書《圖解混音入門》就是教大家運用各種方法，將音壓調整到這個狀態。

　其中，一開始將以如何增加頻率軸上的有色部分為重點進行探討。

hint 提示

大家有好好活用頻譜（spectrum analyzer）嗎？
頻譜是一種將頻率分布以視覺化呈現的工具（外掛程式，plug-in）。主要是在主音軌（master track）最終調整階段使用。
如果還沒用過頻譜的話，為了完全理解本書的內容，請務必多加活用。
我想推薦的，是 WAVES 公司出的 PAZ Analyzer 這款頻譜。

LF res 調整為 10 Hz
關掉 Peak Hold
Response 調整為 50

【石田的建議設定！】

＊譯注：LF res（low frequency resolution）為「低頻解析度」；Peak Hold為「最大值鎖定功能」；Response則為響應值。

13

正確的高低波形是提高音壓的關鍵

◯「V字型」、「M字型」、「A字型」

請再讓我冒昧地問個問題。

「你喜歡凸顯高低頻域的音色嗎？」

每個人對音色的喜好不同，因此，不管你是喜歡或討厭凸顯高低頻域的音色，我認為都無所謂。

只是，若要在頻率軸上進行「提高音壓」的處理，就必須把個人喜好放下，設法讓聲音呈現出高低波形*。

喜不喜歡是個人的自由，但**最好能理解到「提高音壓＝讓聲音呈現出高低波形」**。

在此前提之下，接下來我要談談「正確的」高低波形。既然說是「正確的高低波形」，當然也就有「錯誤的高低波形」。

首先，就從大家容易誤解的錯誤的高低波形說起吧。一般人經常誤解的錯誤的高低波形，就和下面這張圖裡的波形一樣。

＊譯注：
高低波形原文為「ドンシャリ」（Don Shari），指強調高低頻域、忽略中頻域。

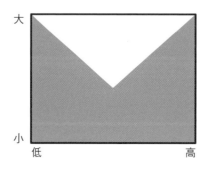

從此圖的高低波形可看出，聲音是由超低頻域突然衝到超高頻域，波形看起來像「V字型」，而朝著這個方向進行效果處理的也大有人在。

老實說，我認為這不是「凸顯高低頻域」，已經是「低音模糊，高音刺耳」了。

人耳所能聽到的低音並非是低頻域裡最低的音，而能聽到的高音也不是高頻域裡最高的音。無論是低頻域或高頻域的音，都是得從該頻域中略為內側處將整體的聲音拉出來，才能讓音色變得清晰、明亮又飽滿。因此，我們必須將高低波形調整成如下圖所呈現的「Ｍ字型」波形。

　　這正是本書設定的目的，也就是「正確的高低波形」。

　　此外，未經過人為或電子加工處理的聲音，所產生的波形則如下圖所示，可看出是以中頻域最為大聲的「Ａ字型」波形。

　　波形愈接近「Ａ字型」的話，聲音聽起來就愈自然；而波形愈接近上述的「Ｍ字型」的話，聲音聽起來就愈飽滿（音壓較高）。

只需記住三大要素

⚙ 該記得的重點和順序

在「前言」裡也稍微提到過，不管是吉他、貝斯、鼓類樂器、或鍵盤類樂器，都有許多為初學者所出版的入門書。

然而，卻沒有一本專為混音所寫的入門書。混音方面的理論書籍、或創意發想類書籍確實增加不少，但為初學者所寫的技術類書籍至今仍很少見（這也是我寫作此書的動機）。

那麼，請稍微想一想，為什麼只要照著樂器類入門書上的指示練習便能進步呢？

我想，大概是因為「該從哪個部分訓練起，從而逐步組成的學習順序，在整體上發揮了作用」吧。

以學習電吉他為例，可能就是從「E大三和弦和A大三和弦」等開放的強力和弦*、搭配空心的白色音符（請參照第38頁）開始練起。

因此，本書也為大家安排了精心策劃的學習順序。

只要按照順序學會各項技術，很快便能做出音壓充足的混音作品！

接下來，要與大家分享的是能夠「提高音壓」的學習項目。

透過本書，我希望大家主要能學會的只有「**推桿（fader）**」、「**等化器（EQ）**」、和「**壓縮器（compressor）**」這三大要素。只要能學好這三大要素，便可說是有95%以上的把握能夠提高音壓。

那麼，這三大要素該以怎樣的基準和順序來學習呢？請看下面這張表格。

＊譯注：
開放和弦（open chord）帶有空弦音，是一種按弦方式。非大橫按的和弦皆可稱為開放和弦。強力和弦（power chord）則是電吉他常用的一種伴奏方式，一般只會用到第4、第5、第6這三條弦。

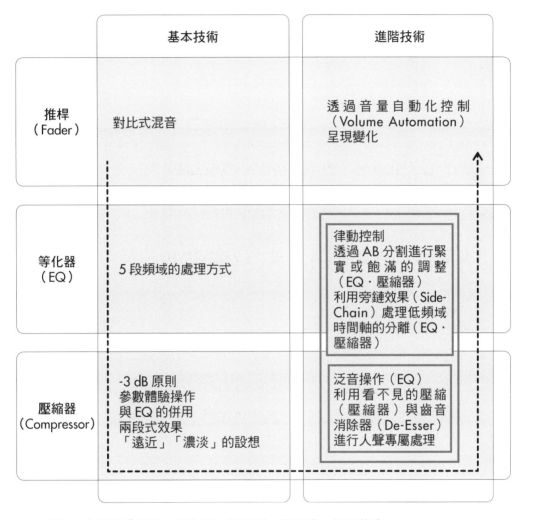

	基本技術	進階技術
推桿 （Fader）	對比式混音	透過音量自動化控制 （Volume Automation） 呈現變化
等化器 （EQ）	5 段頻域的處理方式	律動控制 透過 AB 分割進行緊實或飽滿的調整 （EQ・壓縮器） 利用旁鏈效果（Side-Chain）處理低頻域 時間軸的分離（EQ・壓縮器）
壓縮器 （Compressor）	-3 dB 原則 參數體驗操作 與 EQ 的併用 兩段式效果 「遠近」「濃淡」的設想	泛音操作（EQ） 利用看不見的壓縮 （壓縮器）與齒音 消除器（De-Esser） 進行人聲專屬處理

　　首先，先依照「推桿→等化器→壓縮器」的順序，鞏固扎實的基本技術。

　　接著，再學習「人聲專屬的特殊處理」、「透過等化器和壓縮器進行律動控制（groove control）」及「透過音量自動化控制（volume automation）呈現變化」等由各個項目延伸出來的進階技術。這就是最有效的學習順序。

　　讓我們一起照著這個順序學習吧！

混合音軌群組

⚙ 三種聲音是否取得了平衡？

大家是否聽過「音軌群組混音」（stem mixing）這個詞呢？

所謂的音軌群組混音，是指先將各種樂器的聲部任意分成幾個群組後，再分別進行的混音工程。大致上來說，就是進行雙聲道混音（2 mix）*之前的工作。

本書所使用的教材曲已依照每個群組匯流排（group BUS）※做好音軌群組化，並放置在可下載的資料夾中，因此，請先讀取該資料夾中的下列幾個檔案。

Stem-1_Vocal&Harmo（人聲與和聲組）

包含「主旋律」及「和聲」部分，不包含「合音」（woohah）部分。這個部分將放至「音程呈現樂器」的音軌群組中。

Stem-2_Chords（和弦組）

包含「鋼琴」（piano）、「電風琴」（organ）、「木吉他」（acoustic guitar）、「電吉他」、和「合音」等和弦音部分。

Stem-3_Rhythm（節奏組）

包含「鼓類樂器」（drum）、「貝斯」（bass）、「打擊樂器」（percussion）等節奏類的樂器，另外並加入了效果音（SE）。

這三個音軌群組中，每個群組裡的音軌不但加上了效果，音量也都已保持平衡。

那麼，請問大家能夠讓這僅僅三個群組彼此之間取得適當的平衡嗎？

請自己試著讓這三個群組互相保持平衡吧。

＊譯注：
雙聲道混音（2 mix）是指將所有音軌調整好並整合成左右聲道兩個音軌後，最終需將這兩個單音音軌混成立體聲（stereo）音軌。由於是左右兩個聲道的音軌，因此稱為 2 mix。

※ 群組匯流排又稱群組頻道（group channel）、匯流排音軌（BUS track）或 AUX（auxiliary），是指同時替數個音軌加上效果或改變音量的整合性音軌（頻道）。

當你調整出自認「這個不錯！」的平衡度後，請從「1-MODEL_MIX」這個資料夾中找出「ModelMix(Dry)(-Synth)(-SE)(NoMaster)」這個檔案聽聽看，和自己混音後的檔案比較一下。

如何？聽起來的感覺是否一樣呢？

還是聽起來有些不同？如果聽起來有差別的話，又是哪裡不一樣呢？

如果光是調整三個音軌群組之間的音量平衡來進行混音就已經有差別的話，那麼，在所有音軌狀態不統一、且未加上效果的情形下開始進行混音，會出現強烈的差別也是理所當然的吧。

請各位務必在進行到本書下一 PART 之前，試著將這三個音軌群組的音量平衡盡可能調整到和範本一模一樣的程度。努力模仿範本，也是讓混音技術進步的關鍵要素。

在能調整出近似範本的作品後，再來尋找自己的做法，將會容易很多！

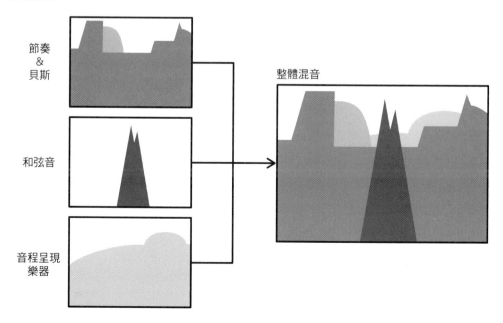

⚙ 整理混音計畫

在你每一個混音計畫中，所有的音軌是否都照順序整理得有條不紊呢？如果答案不是「Yes！」，或是最糟糕的「亂七八糟」的話，那麼，請試著模仿我列在下方的音軌整理範本。

雖然聽起來像在開玩笑，但我認為如果將音軌照功能排得整齊美觀的話，最後做完的音像（sound image）聽起來也比較美。群組匯流排也已一併記上，因此請做出與下圖相同的路徑。

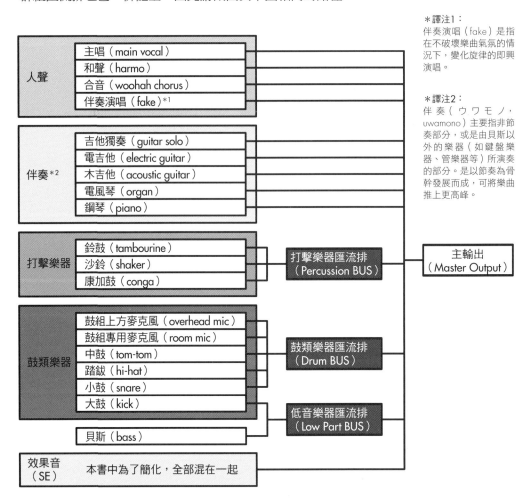

＊譯注1：
伴奏演唱（fake）是指在不破壞樂曲氣氛的情況下，變化旋律的即興演唱。

＊譯注2：
伴奏（ウワモノ，uwamono）主要指非節奏部分，或是由貝斯以外的樂器（如鍵盤樂器、管樂器等）所演奏的部分。是以節奏為骨幹發展而成，可將樂曲推上更高峰。

PART 1

推桿操作篇

在這個 PART 裡，我想談談混音技術中最重要的部分，也就是「控制推桿保持音量平衡」（fader balance）。推桿操作是指用來控制音量大小的簡單操作。然而，若能透過「對比式混音」這項祕技而對此有更深一層的了解，後續所學習的技術其效果就會出現明顯的差別！

	基本技術	進階技術
推桿 （Fader）	對比式混音	透過音量自動化控制 （Volume Automation） 呈現變化
等化器 （EQ）	5 段頻域的處理方式	律動控制 透過 AB 分割進行緊實或飽滿的調整 （EQ．壓縮器） 利用旁鏈效果（Side-Chain）處理低頻域 時間軸的分離（EQ．壓縮器）
壓縮器 （Compressor）	-3 dB 原則 參數體驗操作 與 EQ 的併用 兩段式效果 「遠近」「濃淡」的設想	泛音操作（EQ） 利用看不見的壓縮（壓縮器）與齒音消除器（De-Esser）進行人聲專屬處理

資料的讀取與使用方式

⚙ 讀取教材曲的資料！

從這個 PART 開始，將正式使用教材曲來學習混音技術。

請打開下載的「PART1_FADER」這個資料夾。每一個音軌所收錄的聲音加上效果處理（EFFECTED）後都已經自成一檔，放在此資料夾裡。

既然已經加上效果處理，你應該要做的就只有「控制推桿保持音量平衡」（fader balance）而已。我希望大家能夠專注在控制推桿保持音量平衡上，所以才先做好效果處理。

各位應該會看到，每個音軌的檔案名稱都以「FADER-○」方式編好了檔名。

按照編號順序排下去的話，會發現音軌檔案的順序和我的混音計畫檔案的順序是相同的（請參照第 20 頁）。

接著，請將下列檔案分成三個群組。

- 「FADER-10_Tambourine_EFFECTED」
- 「FADER-11_Shaker_EFFECTED」
- 「FADER-12_Conga_EFFECTED」
 設為「Percussion BUS」，

- 「FADER-13_OverHead_EFFECTED」
- 「FADER-14_Room_EFFECTED」
- 「FADER-15_Tom_EFFECTED」
- 「FADER-16_HiHat_EFFECTED」
- 「FADER-17_Snare_EFFECTED」
 設為「Drum BUS」，

- 「FADER-18_Kick_EFFECTED」
- 「FADER-19_Bass_EFFECTED」
 設為「Low Part BUS」。

- 「FADER-20_Synth&SE(Effected&Mixed)」
- 「FADER-21_SendReturn」

　一開始先設成靜音（mute）也無妨。

　等到確定自己已經能對其他音軌檔案熟練地控制推桿保持音量平衡後，再加入它們一起混音也 OK。

　此外，為了在混音時可以毫不猶豫地進行，

　請事先讀取「INTRO」資料夾→「1-MODEL_MIX」資料夾中的這兩個檔案：

- 「ModelMix(Dry)(NoMaster)」
- 「ModelMix(Dry)(-Synth)(-SE)(NoMaster)」

　多次聆聽比較應該會很有幫助。

　那麼，準備好的話就請翻到下一頁吧。

　歡迎來到《圖解混音入門》這個光彩奪目的世界！

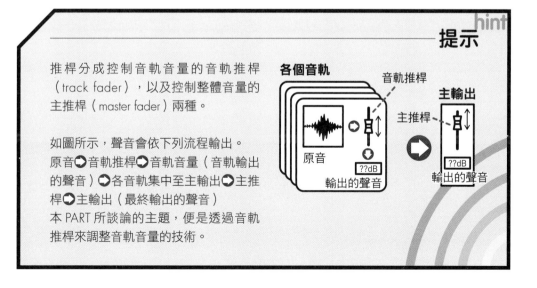

hint 提示

推桿分成控制音軌音量的音軌推桿（track fader），以及控制整體音量的主推桿（master fader）兩種。

如圖所示，聲音會依下列流程輸出。
原音⇒音軌推桿⇒音軌音量（音軌輸出的聲音）⇒各音軌集中至主輸出⇒主推桿⇒主輸出（最終輸出的聲音）
本 PART 所談論的主題，便是透過音軌推桿來調整音軌音量的技術。

各個音軌
音軌推桿
原音
??dB
輸出的聲音

主輸出
主推桿
??dB
輸出的聲音

對比式混音的好處

⚙ 一對一思考

在 INTRO. 裡曾提到，學習混音技術必須從「推桿的基本操作」開始。

而推桿的基本操作當中，又以**「聽覺上的存在感需以一對一的方式仔細聆聽比較，以保持音量的平衡」**，也就是「對比式混音」這個概念最為重要。

混音的過程當中，你是否也曾經有過「這個音軌的音量……現在到底是大聲、小聲、還是剛剛好呢？……實在搞不清楚啊！」這樣的經驗呢？

這是因為，大家是拿之後想要開啟的一條音軌和「已經啟動的所有音軌」同時聆聽比較，然後想藉此調整音量平衡，所以才容易產生這種疑惑。

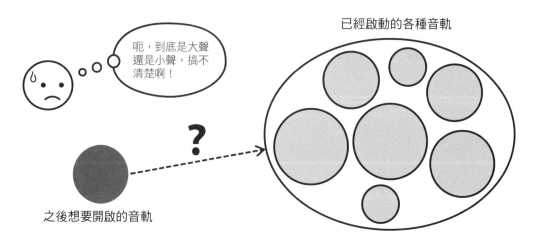

呃，到底是大聲還是小聲，搞不清楚啊！

已經啟動的各種音軌

之後想要開啟的音軌

習慣之後，同時聆聽所有的音軌也能找到適當的音量平衡。但對初學者來說，我建議**以特定的一條音軌做基準，然後再新增別的音軌**會比較好。畢竟，人類似乎原本就比較擅長聽出「一種聲音：一種聲音」的區別，而不是「一種聲音：多種聲音」的比較。

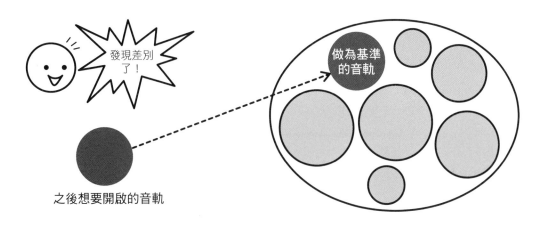

發現差別了！

做為基準的音軌

之後想要開啟的音軌

此外，就「比較兩種聲音平衡大小的能力」而言，專業人士和業餘人士的能力並沒有很大的差別（當然是有小的差異，而由這些小差異所累積而成的差別，也可以說就是專業人士和業餘人士之間的差別……）。

這就是我推薦「對比式混音」的理由。

episode
插曲

我剛開始教混音時的一位女學生，可說是「人類似乎原本就比較擅長聽出『一種聲音：一種聲音』區別」的最佳範本。她在混音這個領域是完完全全的初學者，但在我指示她「以大鼓為基準，將小鼓的存在感調整成與大鼓相同」、或是「以大鼓為基準，將小鼓的存在感調整成50%」後，她調整出的音量和推桿最後所停的位置就能夠大致合乎我的認識。

這也就是說，不管是專業人士或業餘人士，其實「對於比較兩種聲音存在感的能力並沒有很大的差別」吧。

只要活用這種人人都有的能力，把對混音的感覺磨鍊得更成熟的話，就能更加進步。

⚙ 重視用自己耳朵聆聽時的感受！

使用對比式混音方法來調整音量平衡時，務必要注意的「不是音量大小的對比，而是**聽覺上的存在感的對比**」。這不是靠推桿調整好的音量或輸出的音量來判斷，而是必須靠你自己的耳朵去聽去感覺，然後調整到你認為「相同」或「×〇〇％」的程度。

所謂「聽覺上的存在感」，這個說法聽起來似乎判斷的標準非常曖昧不明，但不需要擔心！

正如前一頁我提到的，在「對於比較兩種聲音存在感的能力」這方面，專業人士和業餘人士並沒有很大的差別。

⚙ 觀看對比式混音圖的方法

那麼，為了第 28 頁起所要說明的「對比式混音」，我準備了兩張圖。一張具有分析功能，是「**橫軸表頻率高低，縱軸表音量大小**」的示意圖（圖 A）。將自己的混音透過頻譜（spectrum analyzer）得出的結果和這張圖相互比較一下，應該會比較容易看懂這張圖。

另一張圖是實際上把監聽喇叭（monitor speaker）擺在面前的感受，是「**頻率高低為縱向，聲音的遠近空間感以圖層來表示**」的示意圖（圖 B，但為了讓圖看起來簡單易懂，因此省略了相位分配〔panning〕）。將監聽喇叭擺到面前（或戴上耳機），比較一下前方感受到的音像（sound image），應該會湧現一些關於立體聲音組合的具體感受吧。

接下來，就要進入實際操作推桿來進行「對比式混音」的解說部分。我們以鼓類樂器為基準，逐步加入其他樂器，同時在對比中取得各種樂器之間的音量平衡。請大家透過這個方法學會推桿操作的基本技術。

（A）完成圖

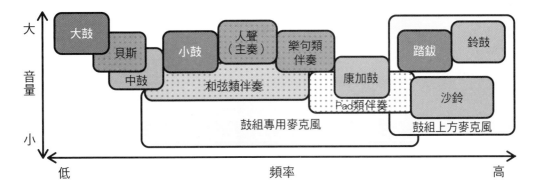

（B）完成圖

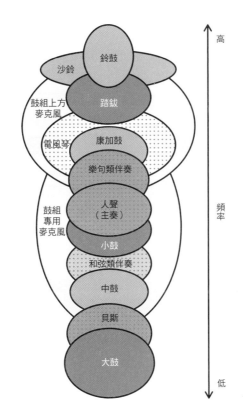

Step 1
啟動三種鼓類樂器

那麼，立刻來組合一下鼓類樂器的音響效果吧。所需進行的步驟如下：

①將大鼓（kick）的輸出 ※1 設定為 -10 dB ※2。

②將小鼓（snare）的存在感調整成與大鼓相同。

③將小鼓的音量調整得比大鼓弱一點（大鼓 ×95% ＝小鼓左右）。

④將踏鈸（hi-hat）的存在感調整成與小鼓大致相同。

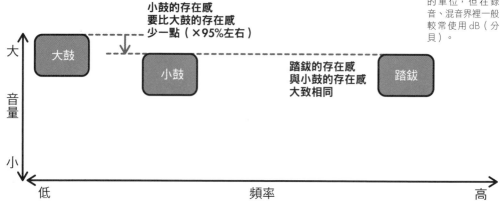

小鼓與踏鈸的音量調小一點是**為了讓大鼓聽起來比較大聲**。

如果想讓特定聲音聽起來比較大聲，做法不是把那個聲音的音量調大，而是透過將其他聲音的音量調小的方式，就能讓它聽起來相對大聲一點。

如果不這麼做的話，「什麼都想要」的後果便是，主輸出的音訊一下子就會受到削鋒切割而失真（clip）※3 喔。

※1 這不是推桿的設定值，而是輸出的聲音音量大小。

※2 dB（decibel，分貝）是用來衡量聲音大小的單位。雖然 phon（奉）也是表示聲音大小的單位，但在錄音、混音界裡一般較常使用 dB（分貝）。

※3 「主輸出的音訊受到削鋒切割而失真」是指輸出量超過聲音輸出的極限，而使指示燈亮起紅燈的狀態。這種情形下聲音已經失真，也會出現很多雜音。請注意絕對不要超過極限！

Step 2
加入鼓組專用麥克風及鼓組上方麥克風的音軌

接著，加入鼓組專用麥克風（room mic）及鼓組上方麥克風（overhead mic）的音軌。

加入之後，踏鈸和小鼓的平衡感也會跟著改變，因此，為了維持「大鼓 ×95%＝小鼓」、以及「小鼓＝踏鈸」的平衡感，必須對近距離收音（on-mic）*的音軌進行微調。

①將小鼓音量調整為「透過鼓組專用麥克風所聽到的小鼓存在感＝近距離收音的小鼓音量 ×65 ～ 80%」。

②將碎音鈸和踏鈸調整為「透過鼓組上方麥克風所聽到的碎音鈸存在感＞踏鈸（鼓組上方麥克風＋近距離所收的音）的存在感」。

③由於「①」和「②」的調整會破壞原先「大鼓 ×95%＝小鼓」、以及「小鼓＝踏鈸」的平衡感，為了重新恢復平衡關係，需要將各個樂器近距離收音用的麥克風調低一點。

*譯注：
on-mic 意為將麥克風放在離聲源最近的位置收音。這種做法很難錄到雜音，所以能收到清楚的音。反義詞為 off-mic，意為將麥克風放在離聲源較遠的位置收音。

INTRO.

PART1

PART2

PART3

PART4

PART5

透過鼓組專用麥克風聽到的小鼓存在感＝近距離收音的小鼓音量×65～80%

透過鼓組上方麥克風聽到的碎音鈸存在感＞踏鈸（鼓組上方麥克風＋近距離收音）的存在感

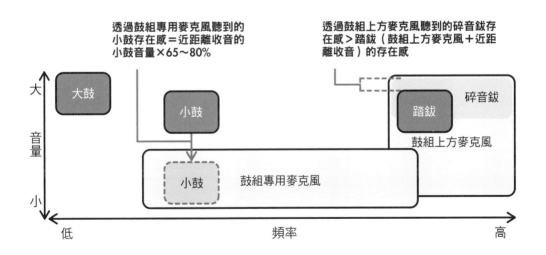

Step 3
加入中鼓

　　最後再加入中鼓（tom-tom），鼓類樂器的音響效果就算組合完成了。將中鼓的存在感調整成比（第二拍和第四拍為重音的）小鼓的存在感稍微弱一點的話，聽起來會比較有整體感。

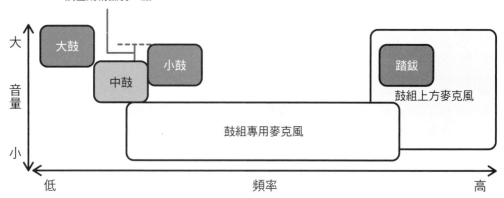

　　鼓類樂器的音響效果組合就此完成了。

　　在主音軌的頻譜上是否呈現出**美麗的M字型**呢？

　　要是沒有呈現出美麗的M字型，那麼，請對照頻譜呈現的線條，將到目前為止的各個步驟重新操作一遍吧。

　　這個部分的基礎如果打得好，後面就會輕鬆很多！

到目前為止的音像示意圖

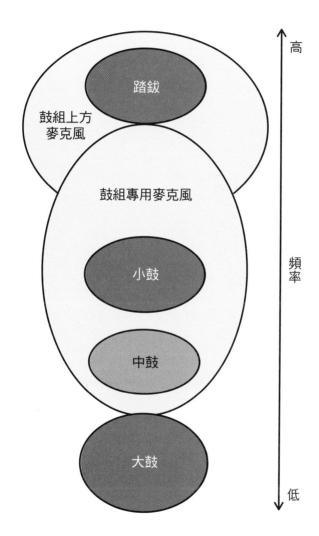

Step 4
加入皮革類的打擊樂器

那麼，接著繼續加入皮革類的打擊樂器（percussion）吧。

所謂皮革類打擊樂器，是指邦哥鼓（也稱曼波鼓，bongo）、或康加鼓（conga）等在鼓體上蒙上皮革（包含人工皮革）做為鼓面的大鼓型打擊樂器（教材曲中是以康加鼓做示範）。

混音時，在整體上需將擊拍點較多的皮革類打擊樂器調整得比小鼓或中鼓還要弱一點。特別是在混音時，要是把擊拍點較多的皮革類打擊樂器調得比小鼓還要大聲，那麼，小鼓第二拍和第四拍的重音就會變弱，這點需多加留意。

另外，皮革類打擊樂器的鼓聲聽起來最好要比鼓組專用麥克風所收的音還強一些才行。

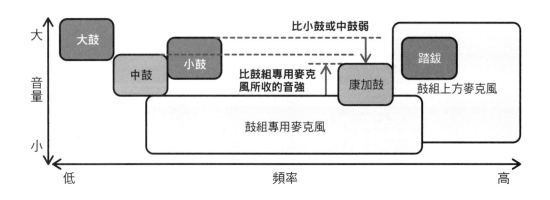

究竟要將皮革類的打擊樂器凸顯到什麼樣的程度呢？這個問題很難一概而論，因為每個案子的需求都不太一樣。不過，我認為可將「皮革類打擊樂器的存在感與小鼓愈相近的話，節奏聽起來就會愈熱鬧」這點當成一項考量的指標。

「這首曲子要編得更熱鬧一點嗎？還是要稍微安靜一些好呢？」大家不妨從這樣的觀點切入，並以此進行調整即可。

Step 5
加入搖動型的打擊樂器

接著要加入的,是搖動型(高頻域)的打擊樂器。

搖動型打擊樂器是指沙鈴(shaker)、沙槌(maracas)或鈴鼓(tambourine)等樂器(鈴鼓既屬於金屬類,又是搖動型,是非常搶眼的打擊樂器)。

從音響上的特質來看,也可將卡巴沙鈴(Cabasa)、和(音域稍低的)刮葫(guiro)一併納入此類(教材曲中是使用沙鈴和鈴鼓做示範)。

當一首曲子中使用好幾種高頻域打擊樂器時,包含踏鈸在內的所有高頻域打擊樂器的音量大小,只需依循「擊拍點少的樂器 > 擊拍點多的樂器」這項原則來進行混音即可。

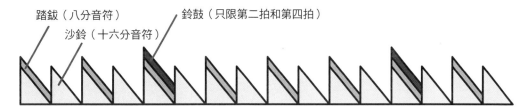

踏鈸(八分音符)　　　鈴鼓(只限第二拍和第四拍)
　沙鈴(十六分音符)

像這樣,所有樂器都會變得比較清晰。

鈴鼓(只限第二拍和第四拍)≧踏鈸(八分音符)>沙鈴(十六分音符)
＊鈴鈴作響的鈴鼓很引人注目,所以將其音量調成與踏鈸大致相同也沒問題

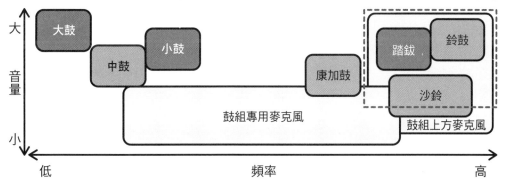

Step 6
加入人聲

　　將鼓類樂器和其他類型的打擊樂器等組合完畢之後，接下來該加入哪一個音軌呢？

　　從這個步驟開始，混音的進行順序因人而異，但大致上來説，會是下列三種順序中的其中一種。

①打擊樂器→貝斯→伴奏→人聲
②打擊樂器→貝斯→人聲→伴奏
③打擊樂器→人聲→貝斯→伴奏

　　順道一提，本書不建議各位採用第①種的「打擊樂器→貝斯→伴奏→人聲」這個順序。

　　那是因為，照這個順序混音時常常要注意「進行混音時需先將人聲空下來（＝加入人聲時才會讓音像完整）」。

　　但是！

　　與其混音時需一邊想像加入人聲後的情形一邊操作，不如就**先加入人聲，這樣不是比較容易嗎？**

　　因此，我個人建議採用第③種，即最早加入人聲的選項。特別是當想強調「歌曲」部分時，這是很有效的方式（雖然説也可以採用第②種順序）。

　　本書將針對第③種順序繼續説明。

　　在鼓類樂器的音響效果中加入人聲時，最需留意的是，**人聲的音量需調得比小鼓更大聲、且更加凸顯於前方。**

　　請大家試著想像一下。

　　要是有人在認真唱著歌的歌手面前，「磅！磅！」地打著小鼓，大家應該也會很討厭這種表演吧（笑）？

就如接下來的 EQ 篇中我會再詳細說明的，小鼓和人聲的頻率分布較為接近。因此，透過音量調整建立起兩者之間的主從關係會比較好。

反過來說，人聲的音量需要調得比大鼓小聲。從「Step 1」開始我就一直強調要讓大鼓聽起來比較大聲，這是因為我希望整體聲響聽起來能比較穩一點。

也就是說，音量大小的順序是「**大鼓＞人聲＞小鼓**」。

由於大鼓和小鼓的差別應該很小，所以**人聲的音量幾乎可以自然地確定下來**。

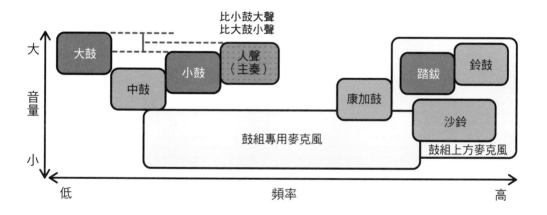

PART1

hint 提示

有位工程師曾經對我說：「幾乎所有的聽眾都只聽到人聲吧。因此，我覺得讓人聲可以清楚被聽見是比較好的。我曾經因為人聲太小聲而後悔過，但卻從來沒有因為人聲太大聲而感到遺憾。」

所以，如果你感到猶豫的話，將人聲的音量調大一點或許會比較好。

Step 7
加入貝斯

　　加入人聲之後，接著要加入的是貝斯（bass）。這個步驟需要特別留意。

　　初學者常常犯下令人遺憾的錯誤，那就是「太過強調低音」。為了想多增加點魄力，不知不覺中低音的音量就變得太大。

　　為了避免這種情況，請將貝斯的音量調整成比大鼓小一些。大概以「貝斯＝大鼓 ×95%」左右的程度為基準來調整。

　　其他方面的對比可能會隨著樂曲的方向性而有所改變，但就教材曲而言，若更仔細地去分析，可發現貝斯的音量幾乎和小鼓相同（雖然說這兩者因為音域不同，其實無法單純比較）。

　　另外，貝斯和中鼓的中心音域幾乎重疊，所以在編曲的安排上最好能將兩者分開。

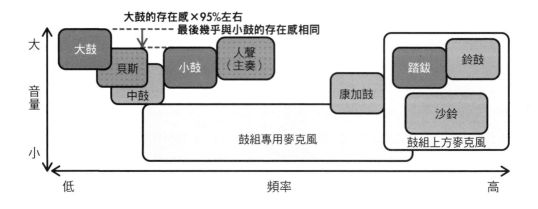

到目前為止的音像示意圖

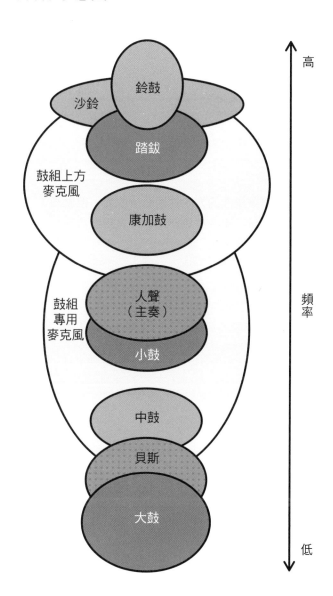

Step 8
加入伴奏

終於來到最後的重頭戲，也就是加入伴奏。將伴奏大致分成以下四種類型來思考的話，會比較容易理解。

①人聲未出現時，演奏主旋律的主奏（間奏或獨奏）
②隱藏在人聲後面的「樂句類伴奏」
③主要以和聲呈現的「和弦類伴奏」
④以長音（空心的白色音符）※填滿中頻域～中高頻域的「Pad 類伴奏」（教材曲中的電風琴便屬於此類）

※ 空心的白色音符是指音符時值長的音符。二分音符和全音符的符頭是不是看起來很像空心的蝌蚪呢？

②和③有時候的確無法明確地區分開來，但是如果能試著從「硬要說的話應該比較偏向哪一邊呢？」的想法來做區分的話，混音最後的階段就會變得很輕鬆。

那麼，接下來就針對「如何調整音量」這個重要的主題，分成①～④種類型來個別講解。

①人聲未出現時，演奏主旋律的主奏（間奏或獨奏）

由於主奏的作用是代替主旋律，所以音量和人聲大致相同即可。真要說的話，稍微比人聲弱一點點會更好。

②隱藏在人聲後面的「樂句類伴奏」

請將樂句類伴奏調整成比人聲小聲。音量比人聲小的話，就能更清楚地凸顯出更重要的聲部。首先，將樂句類伴奏的存在調成與人聲相同，接著一邊聆聽人聲，一邊將樂句類伴奏的音量調低到讓人聲聽起來像主角的程度即可。

只要遵守到目前為止的步驟，樂句類伴奏的音量就會與小鼓大致相同。

③主要以和聲呈現的「和弦類伴奏」

請將和弦類伴奏調得比樂句類伴奏小聲。以教材曲為例，大概就是與康加鼓的音量相同、或稍微弱一些。

另外，這個部分若在混音時將音量調得愈大，呈現出來的音像也就愈濃厚，整體感覺會比較厚重。相反地，若在混音時將音量調得愈小，呈現出來的音像也就愈開放，整體感覺起來較有空間感。

前者容易使聲音密度變高，也容易製造出厚重的聲音，但人聲卻容易被埋沒在內。

後者的話音壓不易上升，聲音聽起來也比較緊繃，所以和其他樂器搭配、或需要進行微調的時候，需具有細膩的平衡感才能搭配得當。因此，可說是較適合中級者或上級者使用的技術。

④以長音填滿中頻域～中高頻域的「Pad 類伴奏」

教材曲中的電風琴（organ）即屬此類。請將 Pad 類伴奏調得比③和弦類伴奏小聲。只要能清楚聽到康加鼓的節奏感即可。合成器的 Pad 伴奏（synth Pad）當然屬於此類，其他像演奏長音的弦樂部分等也可視為是這類伴奏而加以應用。

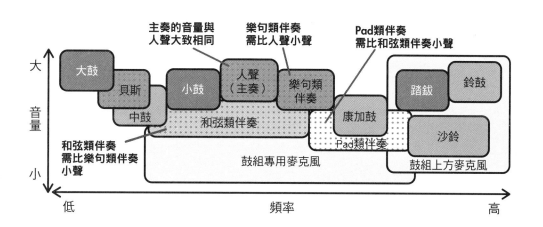

Step 9
確認最終音像

將整體音像從頭到尾看過一遍，進行最終的確認和微調。

以這兩大原則為前提，

☆大鼓＞小鼓＝踏鈸

☆人聲＞小鼓

將下列三個群組內的關係整理成：

鈴鼓≧踏鈸＞沙鈴 ●

大鼓＞小鼓＞中鼓≧康加鼓 ●

人聲＞樂句類伴奏＞和弦類伴奏＞電風琴 ●

如此一來，便能做出具有音樂性的混音作品。

學到這裡，大家有什麼心得呢？

控制推桿保持音量平衡的基本技術，是混音時最重要的技術。

如果想盡快做出優秀的混音作品，那麼，我建議一定要先把這個階段徹底學好，然後再往下一個單元前進。

組好的音像示意圖

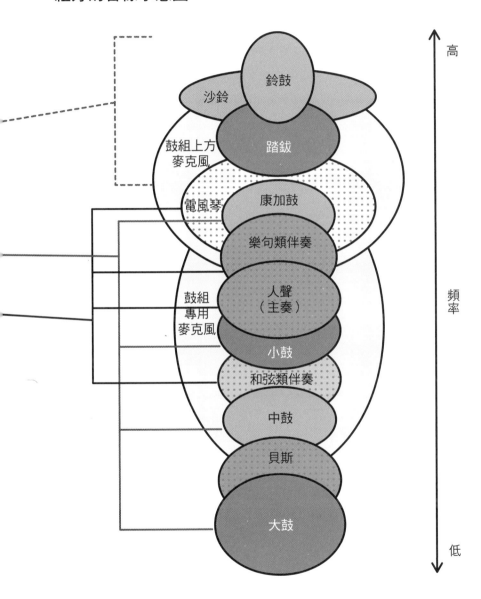

關於相位分配

⚙ 淺談相位

在推桿篇結束之前，我想稍微談一下相位分配（panning）。之所以說是「淺談」，是因為相位分配在以提高音壓為目的的練習中並不是那麼重要。

不過，要是一直沒有提到的話，那麼各位或許也不容易進行混音吧。

相位分配失敗的例子

首先，先介紹一下進行相位分配時常見的失敗例子。

那就是「**無謂地轉動相位旋鈕**」。反過來說，就是將應該定位於中央的聲音（無謂地）定位到 LR（左右聲道）去。

之所以容易出現這種情形，是因為只要無謂地轉動相位旋鈕，就「很難分辨出不同樂器頻率範圍所產生的衝突」。並不是「不彼此干擾」，而是「變得難以分辨」。

在之後的 PART 裡即將會談到 EQ 技術。EQ 技術愈好，進行單聲道混音時便愈能有效地處理頻率分布。因此，不必無謂地轉動相位旋鈕。

之所以順道一提，教材曲中的混音範本裡，定位設定在左聲道與右聲道的聲音分別是「L＝木吉他、R＝電吉他」……僅此而已。至於其他的聲音，雖然聽起來有立體聲（stereo）的寬廣感，但定位本身幾乎都設定為中央定位（只有踏鈸的部分稍微往右調一點點，稍後再敘述）。

之所以將吉他類樂器定位在左右聲道，是因為吉他的頻率範圍和人聲最為接近。

雖然也可以利用 EQ 來避免吉他與人聲互相產生干擾，但可以的話還是想將吉他原來的音色保留下來、和人聲共存，所以才將吉他的聲音定位在左右聲道上。

相位分配中最需要留意的重點

在相位分配中，我最在意的重點是**高頻域中節奏（rhythm）的分配**。高頻域的聲音和低頻域的聲音不同，即使頻域中的各種聲音互相干擾，聽起來也不會不舒服。因此，高頻域的節奏定位即使已經很密集，也經常因為沒察覺到而容易忽略。

教材曲中，屬於高頻域、而且節奏又分割得比較細的樂器有「踏鈸」、「沙鈴」及「木吉他」三種樂器（鈴鼓的第二拍和第四拍為重音，因此在此省略不談）。

特別是關於踏鈸和木吉他的分配，不僅是教材曲，在很多場合也都必須使用到，因此我會教大家有效處理這兩種樂器相位分配的方式。方法共有三種。

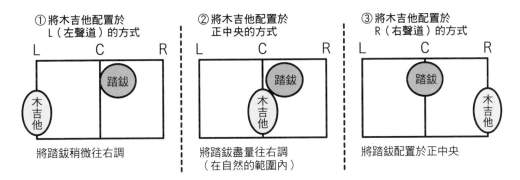

① 將木吉他配置於 L（左聲道）的方式　　將踏鈸稍微往右調

② 將木吉他配置於 正中央的方式　　將踏鈸盡量往右調（在自然的範圍內）

③ 將木吉他配置於 R（右聲道）的方式　　將踏鈸配置於正中央

大家懂了嗎？目的就是將高頻域中節奏容易互相干擾的兩種樂器，盡量往反方向配置（在鼓類樂器聲響聽起來很自然的範圍內）。

如此一來，便可防止這兩種樂器的節奏混淆不清。

請從教材曲中僅開啟木吉他音軌和踏鈸音軌，根據上述三種方式分配定位，或是將兩種樂器配置於正中央使彼此重疊，試著聆聽、比較其中的不同。

對了，教材曲中的沙鈴部分已經透過合音效果（chorus）*加厚，所以即使就這樣直接放在中間也能與踏鈸自然共存。只要留意一下剛才提過的音量平衡即可。

關於主效果

⚙ 最大化器（Maximizer）的簡易教學

【以下包含「壓縮器篇」的內容，首次閱讀時可暫不實際操作】

活用 EFFECTED 音軌的對比式混音練習進行得還順利嗎？是否和混音範本[※]一樣，取得了良好的音量平衡呢？

接下來我會介紹加上主效果（master effect）的簡易方法，透過這個方法應該能達到充足的音壓。

首先，為了替主輸出加上效果，請先準備好使用兩段式效果的最大化器。第一段進行 -3 dB、第二段也進行 -3 dB 的壓縮處理（參照「壓縮器完整攻略篇」第 82 ～ 83、86 ～ 87 頁）。

只要透過這樣的處理，就能保持樂曲的平衡，並讓音壓達到最低標準的充足程度。請和 ModelMix(Dry)(-Synth)(-SE) 檔案進行聆聽比較。

如果音壓還是很難上升、或是提高音壓後聲音變得難聽，那不是最大化器的問題，而是因為沒有妥善控制推桿保持音量平衡的緣故。

遇到這種情形時，請重讀這個 PART，並練習取得音量平衡，直到成果聽起來和混音範本「完全一樣」為止。

※ ModelMix(Dry)
(-Synth)(-SE)
(NoMaster)

PART 2

EQ 徹底活用篇

差不多該開始練習使用效果器（effector）了。請大家盡情地使用 EQ 吧。不過，話說 EQ 效果到底是要用在哪裡呢？本 PART 一開始就以「5 域分割」的方式來揭曉答案。

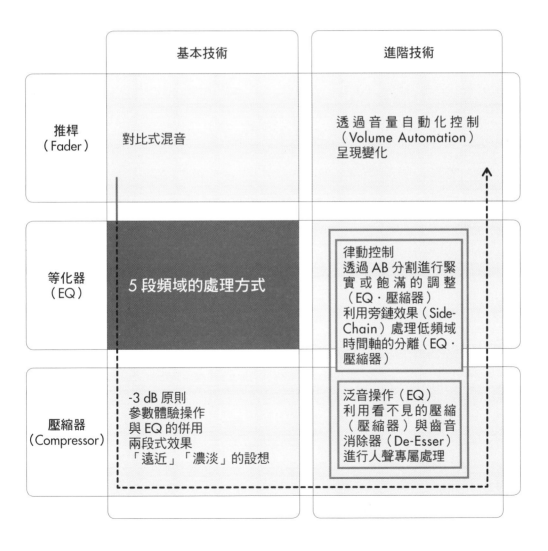

	基本技術	進階技術
推桿 （Fader）	對比式混音	透過音量自動化控制 （Volume Automation） 呈現變化
等化器 （EQ）	5 段頻域的處理方式	律動控制 透過 AB 分割進行緊實或飽滿的調整 （EQ・壓縮器） 利用旁鏈效果（Side-Chain）處理低頻域時間軸的分離（EQ・壓縮器）
壓縮器 （Compressor）	-3 dB 原則 參數體驗操作 與 EQ 的併用 兩段式效果 「遠近」「濃淡」的設想	泛音操作（EQ） 利用看不見的壓縮 （壓縮器）與齒音消除器（De-Esser）進行人聲專屬處理

資料的讀取與使用方式

⚙ 為近裸音加上 EQ 效果！

在 PART 2 中，我們將使用與 PART 1 不同的資料來進行訓練。

雖說另外做一個與 PART 1 不同的混音計畫也 OK，但如果隨時能參考 PART 1 中效果處理完畢的音軌，對接下來的實際操作會很有幫助。能夠的話，請大家在同一個混音計畫的檔案內繼續追加練習。

首先，請將在 PART 1 使用的各個音軌都集合起來，全部設為靜音（mute）。如果你是 Cubase 的使用者，請將音軌全部放入資料夾音軌後，再一起設為靜音。

接下來，請開啟本書下載檔案中「PART2_EQ&PART3_COMP」這個資料夾。

在這個資料夾中，我們可以看到一些名為「EQ-COMP-○_XXXXX_NOEFFECT」、與推桿操作篇裡所使用的檔案名稱相似的檔案（但 Vocal 和 Harmo 已經過效果處理，因此標為 [EFFECTED]）。

與「推桿操作篇」相同，按照編號順序排列後（參照第22頁）再傳到群組匯流排（group BUS），就算準備完成。

在 PART 1 中，我們專注於控制推桿保持音量平衡的訓練。然而，從這個 PART 起，我們將開始為聲音加上效果。

當然，每個音軌的聲音可說幾乎都是裸音（……儘管當中也混雜了一些非裸音的聲系，但大多幾乎都是裸音）。

在這「EQ 徹底活用篇」當中，我們將依照：

☆ EQ 處理→調整音量

這個順序進行解說。

也就是說，不管是哪一個 PART，最終都必須操作推桿，利用「對比式混音」的技術來調整音量。

混音完成後，和 PART 1 一樣，請讀取
- 「ModelMix(Dry)(NoMaster)」
- 「ModelMix(Dry) (-Synth)(-SE)(NoMaster)」

這兩個檔案，對照自己的成品加以聆聽比較。

此外，若是想確認每個音軌加工的程度，那麼請參照推桿操作篇中已讀取過的「EFFECTED」音軌。

各位，讓我們逐步朝向《圖解混音入門》的世界邁進吧！

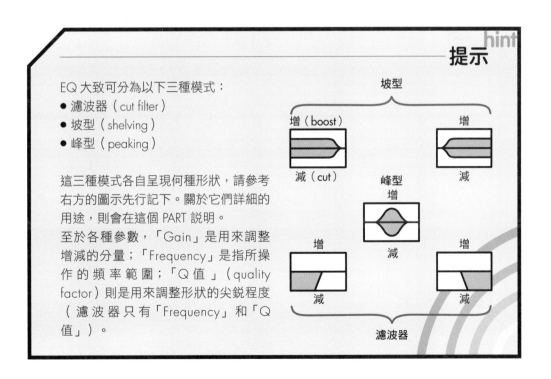

hint 提示

EQ 大致可分為以下三種模式：
- 濾波器（cut filter）
- 坡型（shelving）
- 峰型（peaking）

這三種模式各自呈現何種形狀，請參考右方的圖示先行記下。關於它們詳細的用途，則會在這個 PART 說明。

至於各種參數，「Gain」是用來調整增減的分量；「Frequency」是指所操作的頻率範圍；「Q 值」（quality factor）則是用來調整形狀的尖銳程度（濾波器只有「Frequency」和「Q 值」）。

坡型
增（boost）
減（cut）
增
減
峰型
增
減
增
減
增
減
濾波器

5 域分割的好處

⚙ 重要的是「做出適當的頻率分布」

EQ（equalizer）是提高音壓的第二大關鍵，這個 PART 將針對 EQ 的使用方式進行說明。

首先，我想請問各位。

「對於 EQ 的用法你有信心嗎？」

本書一開始也曾提過，我認為「沒辦法提高音壓」的人，其實大多也「對壓縮器的用法一知半解」，不太會用。

另一方面，對於 PART 1 所提到的推桿、或是這個 PART 將講述的 EQ，卻好像很少人會感到困擾。

我想，這恐怕是因為大家覺得自己「會用」的關係吧。

換句話說，也就是「知道如何操作」。

EQ 讓人容易感受到具體的變化，知道只要怎樣操作，聲音就會變成什麼樣子。

在 PART 1 我向各位強調了：「使用推桿的正確方式」、即「對比式混音」，是混音基本技術中的基本，也是混音工程中的真髓。

我請各位「照這個順序和這個比例來組成音像」，可說是向大家說明了控制推桿保持音量平衡上的成功模式，但比較敏銳的朋友可能已經有所發現。

之所以要控制推桿來保持音量平衡，其目的正是：

☆使用各種樂器做出適當的頻率分布

首先，需以適當的音量平衡為原則，才可能開始進行「將這個音軌的音量稍微調大（或調小）一點」這種隨個人喜好而定的調整。

因此，在本 EQ 篇中，我將講解可進一步追求「做出適當頻率分布」的 EQ 用法。

⚙ 什麼是 5 段頻域？

一開始，我希望各位先了解，5 段頻域是指將「頻率軸※分為五種頻域（frequecy bands）」的概念。

頻率範圍的分割方式因人而異，本書則以下列標準區分。

第 1 頻域：超低頻（不到 63 Hz）與低頻（63 Hz ～ 100 Hz 左右）

第 2 頻域：中低頻（100 Hz ～ 300 Hz 左右）

第 3 頻域：中頻（300 Hz ～ 2 kHz 左右）

第 4 頻域：中高頻（2 kHz ～ 8 kHz 左右）

第 5 頻域：高頻（8 kHz ～ 12 kHz 左右）與超高頻（12 kHz 以上）

這個 PART 將從這五種頻域的各別特徵開始解說。

※ 一般 使 用「 赫 茲（Hertz，Hz）*」做為頻率單位。1,000 Hz 為 1 kHz（千赫）。

*譯注：
「赫茲」是以 19 世紀德國物理學家海因里希・赫茲（Heinrich Rudolf Hertz）所命名的頻率單位，1 赫茲（Hz）表示該頻率為每一秒發生一次。

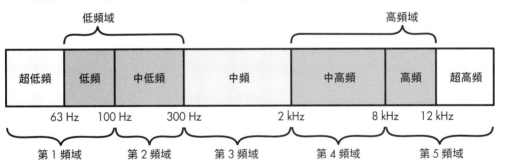

第 1 頻域：超低頻（63 Hz 以下）與
　　　　低頻（63 Hz ～ 100 Hz）

超低頻（～ 63 Hz 左右）也可說是由「**身體感受得到的低音**」所組成的頻域。在舞廳或酒吧裡大聲播放音樂時，我們多少會感覺到腹部傳來震動感吧。

這個頻域裡的聲音要是音量不足，大聲播放時身體所感受到的會是空虛的聲音。

反過來說，在這個頻域內不管多努力提高音壓，耳朵所聽到的低音並不會覺得比較大聲。

低頻（63 Hz ～ 100 Hz）則屬於「**耳朵聽得見的低音**」。這個頻域裡的聲音只要夠清晰，用耳機聽、或以較弱的音量播放時也能清楚地聽到低音。

在第 1 頻域當中，「身體感受得到的低音」與「耳朵聽得見的低音」之間的平衡感是重要關鍵。

第 2 頻域：中低頻（100 Hz ～ 300 Hz 左右）

我想這麼說：「征服中低頻域就等於征服了等化處理（equalizing）！」能否處理好這個頻域的聲音，**對於等化處理的成敗占有絕大的影響力**。這麼說並不誇張，因為這個頻域就是如此重要。

由於這個頻域裡的聲音容易重疊，要是不用 EQ 來處理的話，這個頻域的聲音聽起來就會含糊不清。

事實上，許多為無法提高音壓所苦的人，他們的混音作品也常存在著「中低頻重疊」這個問題。

之後有關這個頻域的解說，將是這個 PART 中最重要的部分。

第 3 頻域：中頻（300 Hz ～ 2 kHz 左右）

這個這個頻域傳達的是和弦與旋律的感覺，可說是音樂的核心，是**最能呈現音符變化的頻域**。要說這個頻域是樂曲的門面也不為過。

在這個頻域裡，應該留意有兩件事：「人聲（主旋律）必須從『由伴奏形成的水面』一躍而出」，以及「盡量不要設定限幅功能，讓這個這個頻域的聲音處於自由的狀態」。

第 4 頻域：中高頻（2 kHz ～ 8 kHz 左右）

這個頻域是**呈現樂器質感的頻域**。

也就是為聲音加上抑揚頓挫的頻域。

了解這個頻域的特徵後，就能將交錯的樂器聲拉到前方。

如果說，「第 2 頻域：中低頻」是防守的角色，那麼，第 4 頻域便可說是進攻的角色。

第 5 頻域：高頻（8 kHz ～ 12 kHz 左右）與
##　　　　　超高頻（12 kHz 以上）

在這個頻域以上的範圍，是**大幅影響聲音整體明亮度**的部分。只要清楚呈現出高頻或超高頻的聲音，就能夠傳達出華麗的印象。

反過來說，若是太過強調這個頻域的聲音便會顯得庸俗，這點需多加注意。

此外，這個頻域也是難以光靠混音就可提高音壓的頻域，所以還需要靠編曲、輸入音符（選擇音色）、錄音等方式來確實地提高音壓。

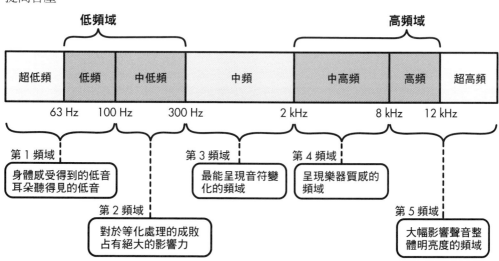

⚙ 其實是「頻率篇」才對

為什麼我要在 EQ 篇的一開始就和大家提頻率軸的事呢？

這是因為，我想告訴各位有助於學會等化處理技術的一種新想法。

至今為止，在各種文獻或雜誌特集等媒體上，經常會看到關於「如何對各種樂器進行等化處理」的探討。

然而，人們卻不懂「為什麼要這樣進行等化處理」。

既然如此，那就改變想法吧。

第一，整體聲音中各有頻率分布；

第二，各頻率的頻域有其目的；

第三，有為了達到這些目的的樂器配置；

最後，為了讓既有的樂器配置能更加活躍，需要對樂器的音質進行調整。

為了達到各個頻域的目的而對樂器進行音質調整，就是等化處理。

請大家跳脫「只是把既有的樂器透過等化處理調整成自己喜歡的音質」的想法，學會「透過等化處理來達成各個頻域的目的，讓整體聲音盡可能呈現出計畫好的聲響印象」吧。

是的。

這個 EQ 篇其實應該說是「頻率篇」才對。

請各位在了解各個頻域的特徵之後，透過對各種樂器實際進行等化處理，學會可有效運用的「真正的等化處理技術」吧。

COLUMN

石田發現頻率分布影響的契機

正如本書一開始所提到的，為了提高音壓，必須製造出範圍較廣的頻率分布。因此，到目前為止我所提過的做法（know-how），也是將做出適當的頻率分布當成最重要的目的。

那麼，我是在何時、又是如何發現不同的頻率分布會產生不同的音壓呢？那是在我開著車、停下來等紅燈時，剛好看到了汽車音響上的面板。

有一次，我將自己錄在 CD 上的 Demo 放進汽車音響邊開邊聽，發現聲音聽起來「很虛無飄渺，一點魄力都沒有」，於是感到很失望。然後，在因為紅燈而停下車時，我看了一下面板。於是發現，原來汽車音響面板上……不，應該是説在立體聲組合音響上所呈現的頻率分布圖大致如下↓

指示燈不規則上下跳動著的區域主要集中在中間。當時，我無意間留意到這個部分。

過了一陣子，有一次在車上放了市面上販售的 CD 後，發現「CD 的聲音聽起來很有魄力啊……」。然後又剛好遇到紅燈而停車。等待的時候我看了一下面板……突然發現到：「怎麼會這樣！？」

「播放市面上販售的 CD 時，面板上的指示燈每一排居然都亮到快滿格！」

「看起來似乎左邊那幾排是低音，而右邊那幾排是高音。」

「也就是説，我的 CD 和市面上的 CD 相比之下，高音的部分力道完全不足嘛！」我這麼想著。……沒錯。當時我並不知道有「利用頻譜來觀察」這個做法。也可以説，經過這件事之後，我對於混音才產生「先透過頻譜檢查看看！」這個想法。

之所以會提起這件事，是因為我想告訴大家，如果一整年你的腦子裡都很在意混音的事的話，那麼再細微的小事都會變成一種暗示啊。

INTRO. PART1 PART2 PART3 PART4 PART5

Step 1
處理第 1 頻域（～ 100 Hz）

在這個頻域中常使用的是**峰型**（peaking）**模式**。

很多人會以坡型（shelving）模式來增強超低頻，當然，這個方法是可行的，但做為初學者時，最好還是將必須增強的部分一個一個挑出來加工。若是透過坡型模式來拉大低頻（及超低頻）的話，低音就只是乍聽起來好像比較飽滿罷了。

就算只是為了了解哪一個部分具重要性也好，請務必開始試著針對我在此所提到的頻率，分別加以攻略一番。

如何處理超低頻（63 Hz 以下）

首先來談談超低頻的聲音。如我先前所提到的，這個頻域的聲音是用身體感受的低音，換句話說，就是「耳朵聽不太到的低音」。

因此，光靠調整耳機大概也無法調整好超低頻的聲音。這個部分可說是大家進行宅錄混音時會遇到的一大難關，而我們正是要從這個部分開始調整。

有效處理超低頻的方式就是，「盡量在白天不會吵到鄰居的時候，騰出時間對大聲的部分進行調整」。習慣晚上活動的夜型人，還請努力早起。

也有另一個辦法，就是利用頻譜從視覺上來掌握這個頻域聲音的狀況。不過，我希望大家將「透過頻譜進行視覺上的掌握」這個辦法視為輔助方式，盡量提高音量，用身體去感受超低頻的聲音（將手放到監聽喇叭下方直接觸摸，是容易感受到超低頻聲音的一個訣竅）。

那麼，講到重要的處理方式，我建議**最好能先體驗 50 Hz 這個頻率**。選擇大鼓（EQ~COMP-18_Kick_NOEFFECT）檔案中此頻率的聲音後，再使用峰型模式把這個部分拉高。Q 值*的寬度呈現尖細狀即可。

*譯注：
Q 值（quality factor）又稱質量係數、或品質參數，是表示以該頻率為基準，該 EQ 所影響的範圍大小。Q值愈大，表示影響範圍愈窄，波形愈尖；Q值愈小，表示影響範圍愈寬，波形愈圓。

關於頻率在 63 Hz 以下的聲音所呈現的波形，請透過等化處理以視覺掌握為輔助，調整成與 PART 1 推桿篇所讀取的「FADER-18_Kick_EFFECTED」同樣形狀。

在這裡，請先只播放大鼓的部分。

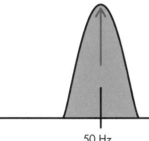

50 Hz

音源	大鼓
頻率	50 Hz
EQ 模式	峰型

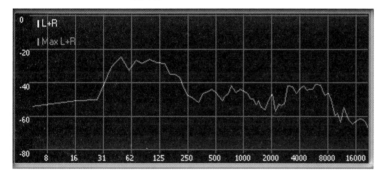

提示 hint

在此想談談這兩頁中我所提到 50 Hz 這個頻率。大鼓的裸音要是必須在這個頻域提高音壓，會相當困難。或許需要透過 EQ 一直拉高波形也不一定。不過，如果必須如此勉強的話……那麼何不改成直接加上原本在這個頻域中就很

充足的聲音呢？節奏器中的大鼓，特別是 ROLAND 公司的 TR-808，其大鼓的聲音能夠很輕易地在這個頻域中達到足夠的音壓。它的「砰！砰！」聲能讓超低頻增加圓潤感。所謂的好機器自然有它的道理在啊！

如何處理低頻（63 Hz ～ 100 Hz）

接著，來談談低頻聲音的處理吧。這個頻域的聲音是「耳朵聽得見的低音」。我們繼續來進行大鼓聲的單獨處理。

在 63 Hz ～ 100 Hz 這個頻率範圍中，

● 愈接近 63 Hz 聽起來愈像「蹦！」
● 愈接近 100 Hz 聽起來愈像「咚！」

（雖然說這完全是憑感覺的描寫……）。

換句話說，接近 63 Hz 的話，聲音聽起來像是沉在下方的低音（因為靠近超低頻所以當然會如此）；接近 100 Hz 的話，聲音聽起來則像是被推出來、位於前方的低音。

請將教材曲的大鼓聲調整到 90 Hz ～ 99 Hz 這個範圍吧。也就是說，目標是調整出「咚！」這種聽起來像是位於前方的低音。一樣是透過峰型（peaking）模式處理，將波形拉成等同於 50 Hz 這個頻率中所做的山型形狀、或稍微圓緩的山型形狀。

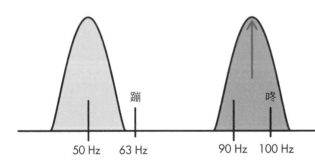

音源	大鼓
頻率	90 Hz ～ 99 Hz
EQ 模式	峰型

各位有什麼感想呢？

雖然我們只用了大鼓來做練習，但大家是否學會了訂好目標來控制聲音呢？

超低音部分會釋出「身體感受得到的低音」，而低音部分則會釋出「像位於前方般、耳朵聽得見的低音」。

這個頻域裡的聲音是否能確實地照著既定目標調整得宜，將會對之後其他頻域裡的聲音產生重大的影響。

以專業用語來說，音響學上有一項基本原則稱為「遮蔽效應」（masking effect）。

所謂的「遮蔽效應」，是指「某一個聲音像是遮住了其他聲音般，讓其他聲音難以被聽見」的效應。另外，也有「低頻聲音會遮蔽高頻聲音，但高頻聲音卻不會遮蔽低頻聲音」的特徵。

因此，這個頻域可說是左右了整體音像的極重要頻域。請大家多加努力練習！

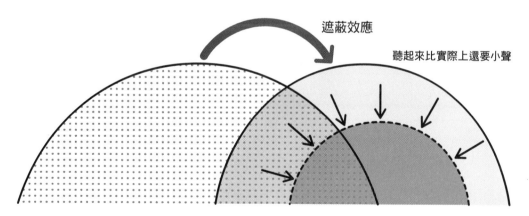

遮蔽效應

聽起來比實際上還要小聲

Step 2
處理第 2 頻域（100 Hz ～ 300 Hz）

我在「5 域分割的好處」中曾經提過，「征服中低頻域就等於征服了等化處理！」

「超低頻～低頻」也許比較重要，但就實際處理時的難度來説，中低頻域（100 Hz ～ 300 Hz 左右）才是最難的。

所有混音效果聽起來含糊不清的人，幾乎都是在這個頻域的處理上遇到挫折。

如何使用高通濾波器（Low-Cut Filter）*模式

在處理這個頻域時經常會用到的是濾波器模式，其中，又以高通濾波器（low-cut filter，又稱 high-pass filter）模式最具代表性。

如果是受限於「除了透過推桿保持音量平衡之外，只能再使用一種效果」的條件來進行混音的話，我應該會毫不猶豫選擇高通濾波器模式吧。

我所要談的高通濾波器模式就是如此地重要，所以請各位務必認真吸收以下所談的內容。

我將從高通濾波器模式的基本使用方法開始講解相關的預備知識。

①將 Q 曲線（Q curve）調整成如斷崖絕壁般陡峭
②移動到任一頻率（由低頻往高頻移動）
③將 Q 曲線的角度調緩

消除低頻（low-cut）的程度，只要依照①～③這三個步驟摸索一下便很容易懂，請大家牢記。

*譯注：
low-cut filter（LCF）即 high-pass filter（HPF），是指以一度速度刪減低頻。舉例來説，100 Hz LCF／HPF 意即以一定速度刪減低於 100 Hz 以下的聲音，只讓 100 Hz 以上的聲音通過。反之，high-cut filter（HCF）即為 low-pass filter（LPF），中文稱為低通濾波器，是指以一度速度刪減高頻。舉例來説，100 Hz HCF／LPF 意即以一定速度刪減高於 100 Hz 以上的聲音，只讓 100 Hz 以下的聲音通過。

① 將Q曲線調整成如斷崖絕壁般陡峭

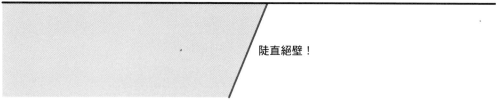

陡直絕壁！

② 移動到任一頻率（由低頻往高頻移動）

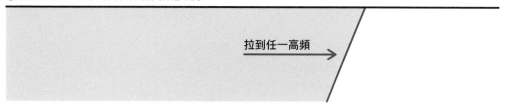

拉到任一高頻

③ 將Q曲線的角度調緩

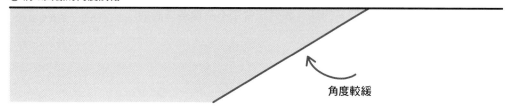

角度較緩

INTRO. PART1 PART2 PART3 PART4 PART5

　將聲音調整成容易辨明效果的狀態後（①），接著移動到適當的位置（②），然後再盡可能地調整回自然的狀態（③）。做法大概就是這樣。

　下一頁起，我將詳細講解透過高通濾波器模式進行中低頻的調整方式，而所有調整的方式都會依照以上三個步驟來進行。

　那麼，就讓我們進入「征服中低頻」的部分吧。

征服中低頻的 EQ 技術

以剛才在第 1 頻域中調整好的大鼓聲為基礎，再依序排好：

貝斯→和弦類樂器的低音部分→人聲的低音部分

這幾種樂器的配置圖如下。

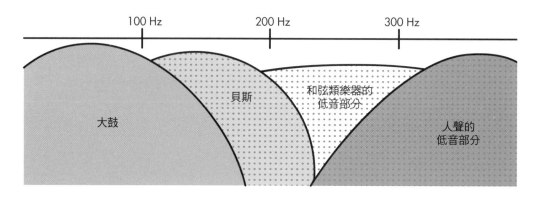

在大鼓上層加入貝斯，而貝斯快消失時人聲的低音部分剛好浮現，而且當這兩個聲部重疊、貝斯的聲音逐漸消失之際，則由和弦類樂器來填補這個空缺。

首先，如果能夠做出將各種聲音如此清楚分離開來的中低頻，那麼，大概就能對含糊不清的聲音說 Byebye 了。

為了練習消除低頻（low-cut）的處理，在此我們只使用五種樂器：

- 大鼓（EQ~COMP-18_Kick_NOEFFECT）
- 貝斯（EQ~COMP-19_Bass_NOEFFECT）
- 鋼琴（EQ~COMP-9_Piano_NOEFFECT）
- 人聲（EQ~COMP-1_Vocal_NOEFFECTED）
- 小鼓（EQ~COMP-17_Snare_NOEFFECT）

在此，若是能將這五種樂器分割得很清楚的話，處理所有聲音時應該就能進行得很順利。

如何消除貝斯的低頻

請在 100 Hz 左右開啟消除低頻的效果。處理時，在大鼓出現咚咚聲的 90 Hz 左右，讓大鼓聲交棒給貝斯聲。

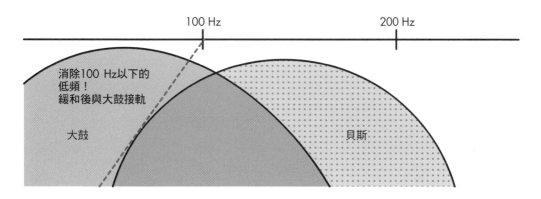

如何消除人聲的低頻

將人聲做成與貝斯聲完全分離的狀態。

從 250 Hz 到 200 Hz 附近的這個範圍請大膽地消除低頻。而且，250 Hz ～ 300 Hz 這個範圍只需要略微加上一點消除低頻的效果，就不容易與和弦類樂器起衝突。

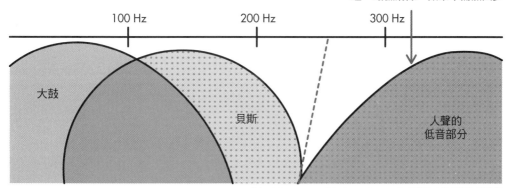

※「Q~COMP-1_Vocal_NOEFFECTED」為已消除人聲低頻後的狀態
在 PART 4 中為大家準備了未經過效果處理的人聲音軌，請大家學完 PART 4 後再試試看

如何消除和弦類樂器的低頻

　　讓和弦類樂器的部分不著痕跡地貼在貝斯及人聲後方。

　　請將 200 Hz 以下的部分加上一點消除低頻的效果，將這部分
的主角讓給貝斯和大鼓。

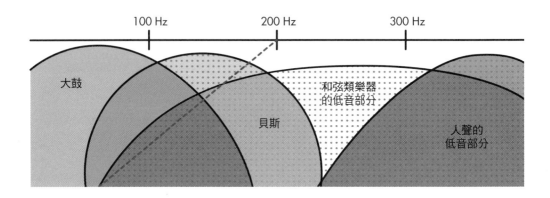

如何處理小鼓

　　另外，200 Hz 以上到 300 Hz 附近的範圍內，會出現造成小
鼓鼓身共鳴震動的要素。因此，這種震動需要以尖銳的形狀配置
在「貝斯與和弦類樂器的低音部分之間」、或是「和弦類樂器的
低音部分與人聲的低音部分之間」。

　　至於這個頻域內的其他低音，都加上消除低頻的效果處理即
可。

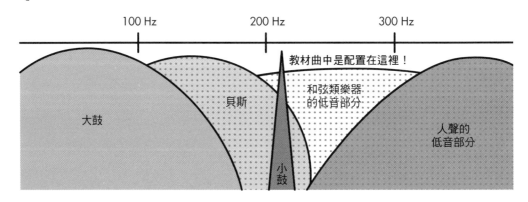

如何消除其他部分的低頻

● 鼓組專用麥克風

開啟消除低頻的效果（以 160 Hz 左右為宜），使這個部分和大鼓形成最小的接觸。

● 鼓組上方麥克風

這個部分和中低頻的處理雖然有點不同，但關於消除低頻這點我先在此一併說明。

除了鼓組中的金屬類打擊樂器之外，不管是大鼓、小鼓或中鼓，請都消除所有低頻（到 500 Hz 附近為止），讓聲音聽起來較不明顯。

● 中鼓

不要與大鼓重疊太多，因此到 100 Hz 附近為止需開啟消除低頻的效果。將 Q 值調得極為和緩也無妨。

● 樂句類伴奏

與和弦類伴奏相比，需注意低音不要過多。

● 主奏部分（前奏、間奏等）

處理方式與人聲大致相同。

● 打擊樂器

幾乎不必消除低頻。不過，若是皮革類打擊樂器的近接低音※、或其他低音雜訊較多的話，請和處理小鼓時一樣，消除這些低頻即可。

以上，就是中低頻的組合方式以及消除低頻的方法。

如最初所說，這個部分是 EQ 篇中最重要的一個部分，所以請多加複習，將這些技術確實地化為己用。

※ 麥克風愈接近發聲源，低頻部分就會愈強。這種低頻增強的情形則稱為「近接低音」（proximity）、或「近接效應」（proximity effect）。

Step 3

處理第 3 頻域（300 Hz ～ 2 kHz）

這個頻域屬於中頻，老實說，我個人認為**不要進行等化處理也許比較好**（特別是音程呈現樂器*部分）。

就這個頻域來說，編曲安排時音符的配置、演奏方式和錄音方式反而更重要（對其他頻域來說雖然也是如此……）。

話雖如此，還是有幾個能夠發揮功用的技術，因此我把這個頻域細分為三個部分來說明。

在這個頻域中經常使用的 EQ 是坡度較緩的峰型（peaking）模式。

＊譯注：
指可演奏出旋律的樂器。

300 Hz ～ 500 Hz 左右

當和弦類樂器太大聲而干擾到歌曲時，請使用坡度較緩的峰型模式處理，稍微消除低頻。只需要削減一點點（1～1.5 dB 左右）就很足夠。若是必須消除更多時，很可能是在聲音選擇或編曲安排上出了問題。

500 Hz ～ 1 kHz 左右

和弦類樂器在這個頻域中也可能會干擾到歌曲。如果出現這種情形，請採用和上述相同的方式處理。

相反地，要是稍微增強這個頻域中貝斯的部分，那麼，演奏旋律的貝斯部分在上升到較高頻的位置時，音色會顯得渾厚有勁。

1 kHz ～ 2 kHz 左右

音程呈現樂器的整數倍泛音※會出現在這個頻域。

若想凸顯出某個音軌頻域，請同樣使用坡度較緩的峰型模式處理，稍微凸顯該音軌中的這個頻域。

※ 關於整數倍泛音，請參考「PART 4 人聲專屬處理篇」（第122頁）。PART 4 中談了許多關於整數倍泛音的事。

Step 4
處理第 4 頻域（2 kHz ～ 8 kHz）

在等化處理的世界裡，如果說到第 3 頻域為止屬於「防守區域」的話，那麼，從第 4 頻域的中高頻域開始，大概可說是「攻擊區域」吧。

到第 3 頻域的處理為止，應該是不會再出現致命性的問題了。但是，處理好的聲音聽起來似乎不是很讓人滿意，而且聽完沒什麼印象，好像有很多不足的地方。重點是，很無聊！我想大家可能會有這樣的感覺。

就透過第 4 頻域、以及之後第 5 頻域的處理方式，**讓聲音一口氣脫胎換骨**吧。

在這個頻域裡，每種樂器都有凸顯的部分。只要能好好處理這些部分，應該就能做出明亮的聲音。

另外，若從另一個角度來看，**樂器的質感**（樂器是由什麼材料做成的）也會在這個頻域內展現不同的特性。

我們將藉由峰型（peaking）模式的等化處理，來增強各種樂器的凸顯部分。

那麼，接下來就來詳細說明需要注意的幾個頻率。

2 kHz 左右的處理方式

大鼓或小鼓等打擊樂器的敲擊音會在這個頻域中呈現魄力。敲擊音不是剛好打在 2 kHz 上，而是在 2 kHz 左右。

請透過頻譜觀看大鼓或小鼓的波形，並找出在 2 kHz 附近一個稍微凸起的波形。找到後，使用峰型模式增強此部分，便能一口氣做出具有魄力的鼓聲。這正是清晰且有張力的聲音。

不見得要「將大鼓聲調低，將小鼓聲調高」。究竟該凸顯哪個頻率，需要靜下心來用耳朵傾聽，並透過頻譜來判斷。

雖然也有使用群組匯流排將整體鼓類樂器、或是主音軌的所有聲音加上效果的手法，但在此暫時先以大鼓和小鼓這兩種樂器為主。要是效果加得過多，聲音就會變得不自然，這點需多加留意。

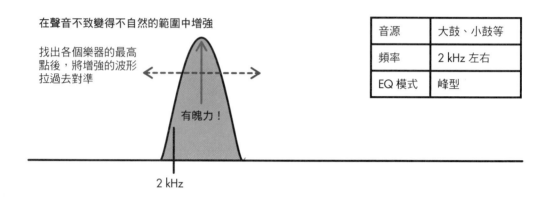

音源	大鼓、小鼓等
頻率	2 kHz 左右
EQ 模式	峰型

　　説個題外話，在音像**上下移動時所能感受到的中間部分**（也就是視線正中間的高度）正是這個頻率。

　　至於為何人們能夠感受到 2 kHz 是屬於頻率（聲音的上下移動）的中間部分，因為這個話題並不在「提高音壓」的範圍內，所以留到右頁的「提示」中再來談談相關的假設吧。

大於 2 kHz ～稍微小於 3 kHz 左右的處理方式

　　只要凸顯這個頻域，**人聲的母音音色就會顯得豐潤**。這是因為，人聲整數倍泛音的第 5 泛音以上的聲音剛好就在這個頻域內……這方面稍微屬於專業知識範圍，因此，在此先割愛！（之後在「PART 4 人聲專屬處理篇」中會做講解）

　　即使不知道理由也可以先使用這個方法。

　　如上述所提，要是凸顯這個頻域的聲音，母音就會顯得較清晰，日語的感覺或言語的感覺比較強烈，因此較容易傳達出歌詞的內容和意思。此外，如果人聲是女孩的聲音，則較容易呈現出**可愛的感覺**。

音源	人聲
頻率	比 2 kHz 高一點～比 3 kHz 低一點 3 kHz 左右～比 4 kHz 稍微高一點
EQ 模式	峰型（較緩）

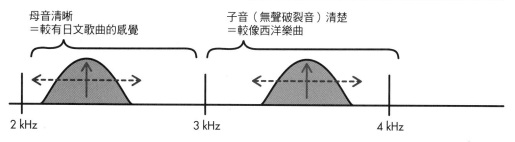

母音清晰
＝較有日文歌曲的感覺

子音（無聲破裂音）清楚
＝較像西洋樂曲

2 kHz　　　　　　　3 kHz　　　　　　　4 kHz

3 kHz 附近～稍微大於 4 kHz 左右的處理方式

人聲的子音（特別是無聲破裂音 [k, t, p]）會比較明顯，樂曲的節奏部分較為分明。在這個頻域中，這些子音與其說是「言語」，倒不如說是它們做為「聲音」的特色被強化了。

換句話說，大致上可說「大於 2 kHz ～稍微小於 3 kHz 左右」的這個頻域會呈現出日文歌曲的質感，而「3 kHz 附近～稍微大於 4 kHz 左右」這個頻域則是**能使人聲具有西洋樂曲質感**的關鍵。

提示 hint

在這裡，我想談談為什麼人們能感受到 2 kHz 屬於聲音上下移動的中間部分的相關假設（第 65～66 頁提到的部分）。我想這大概是因為，人們可感覺到旋律性（音程感）的頻域大約都在 2 kHz 以下的關係。在音樂領域中，所謂的音符，可說是一種言語的表達方式。而且，不管這種語言是文字或聲音，通常這些語言幾乎都比視線要來得低（街上招牌則是例外）。我們在閱讀書籍或看信時，並不會將書或信特地拿到視線上方來閱讀吧。至於談話的對象，除非身高差距太大，不然對方的聲音也應該不會從上方傳來。因此，人們才能夠把 2 kHz 這個可感覺到旋律性（音程感）的極限換成視線的高度來衡量吧？不過，這只是我個人所做的假設就是了（笑）。

像這樣對於音響的構造和關於人類的認知進行各種思考、提出假設，也很有趣喔！

4 kHz ～ 5 kHz 的處理方式

　　吉他纏弦的粗糙感、弦樂器的擦弦感、小鼓響線的沙沙感等，那些說是彈簧、卻又像包著金屬材質所呈現出來的質感，在這個頻域中能夠有良好的表現。

　　若想只用一支吉他來表現出搖滾樂般有點吵雜的音色，那麼，只要在這個頻域裡多加活用小鼓響線所呈現出的音色，就能較容易取得整體的平衡。

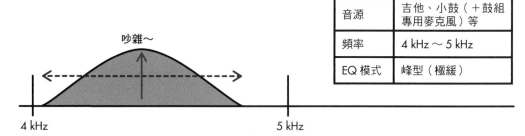

音源	吉他、小鼓（＋鼓組專用麥克風）等
頻率	4 kHz ～ 5 kHz
EQ 模式	峰型（極緩）

5 kHz 附近

　　在這個頻率附近，能聽到鋼琴的金屬部分產生共鳴時「鏘！」這樣的聲音。

　　如 Telecaster *類型般聲音較尖銳的電吉他也能在這裡強調出部分的明亮度。

＊譯注：
Telecaster 是 Fender 公司自 1951 年起生產的經典電吉他款式。

提示　hint

我演奏時主要使用的樂器是吉他（教材曲中也有我彈奏的部分），所以，一旦聽到以吉他為主要特色的樂曲，但這個頻域卻不明顯的混音時，總會覺得既沮喪又失落。

彈吉他的人只要試著用我說的方法來進行這個頻域的等化處理，我相信一定會有「原來如此，的確是這樣！」的感覺，

並同意我所說的話。如果不是吉他演奏者，我希望各位今後在混音時也能抱持著「吉他手非常想凸顯這個部分所以很努力地演奏著」這種理解來進行混音。如果不這麼做的話，我可是會失落得哭出來喔（笑）。

……以上，大致上是我個人的意見。

5 kHz 中間左右～ 6 kHz

鼓類樂器在鼓面緊繃時所產生的音色會呈現在這個頻域中。拍擊皮革類打擊樂器（教材曲中為康加鼓）時的細微差別在這個頻域內也會比較明顯。讓波形陡峭一點也無妨。

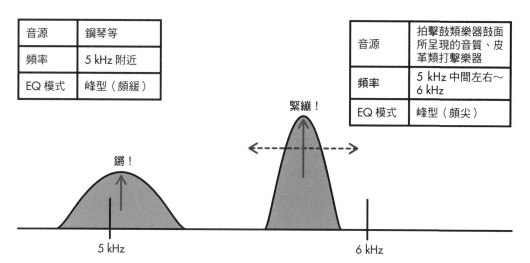

音源	鋼琴等
頻率	5 kHz 附近
EQ 模式	峰型（頗緩）

音源	拍擊鼓類樂器鼓面所呈現的音質、皮革類打擊樂器
頻率	5 kHz 中間左右～ 6 kHz
EQ 模式	峰型（頗尖）

鏘！

緊繃！

5 kHz

6 kHz

稍微大於 6 kHz ～ 7 kHz 附近的處理方式

想要讓貝斯呈現出金屬音色，也就是琴弦接觸琴格時所產生的音色時，就凸顯這個頻域吧。這種處理方式對使用擊弦（slap）奏法的演奏來說特別有效。

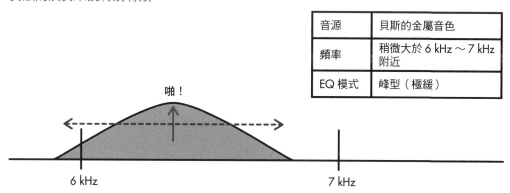

音源	貝斯的金屬音色
頻率	稍微大於 6 kHz ～ 7 kHz 附近
EQ 模式	峰型（極緩）

啪！

6 kHz

7 kHz

INTRO.　PART1　PART2　PART3　PART4　PART5

Step 5
處理第 5 頻域（8 kHz ～）

從這個頻域開始，聲音是否清晰將會大幅影響聲音的華麗程度。這也許是一種比較老舊的比喻，但可以說清晰度正是聲音是否具有分量的關鍵（用比較白話的方式說，就是具有「金錢的味道」的混音，笑！）。

如果各位覺得「自己的混音聽起來就是很一般……」，那麼，可能是因為這個頻域以上的聲音明顯不足的關係。

請各位好好閱讀這最後一個頻域中提高音壓的方式，做為 EQ 篇（＝頻率篇）的結尾。

8 kHz 的處理方式

為了做出「鏘！」這樣強而有力的聲音，這個頻率非常重要。舉例來說，只要將電吉他 8 kHz 的音量加強約 2 ～ 4 dB 左右，驅動感就會明顯增加。這是所有吉他手都會喜歡的聲音。

除了電吉他之外，這種處理方式對於以下樂器也很有效果：

● 木吉他
● 具有驅動感的貝斯
● 小鼓
● 處於開放狀態的踏鈸

若想製造出華麗的歌聲，那麼在人聲加上這種效果也很不錯。

鏘！

8 kHz

音源	電吉他、木吉他、小鼓、處於開放狀態的踏鈸、人聲等
頻率	8 kHz 附近
EQ 模式	峰型（頗緩）

請容我說個題外話。

關於 8 kHz 這個頻率，一旦我們沒將注意力放在「增加驅動感」上，就很難感受到其變化，而且似乎對它的用途感到迷惘的也大有人在。

事實上，我自己也曾是如此。直到發現 60 年代艾比路錄音室（Abbey Road Studios）*經常使用「RS135」這台機器後，我才開始對 8 kHz 這個頻率的用途與意義有所理解。

這台機器「僅將頻率固定在 8 kHz，而且只能以 2 dB 為單位來增強」，可說是僅具有粗略調整的效果。

既然「有固定在 8 kHz 這個頻率的效果存在」，我想，也就是沉默地表示出 8 kHz 的重要性。另外，有進一步資訊顯示，披頭四（The Beatles）的錄音中頻繁地使用了這台機器，因此，我建立了這樣的假設：「若要將聲音調整成如批頭四般的風格，那麼，將焦點放在 8 kHz 上絕對沒錯！」並試著調整各種樂器的 8 kHz 頻率。

於是，我便形成了「凸顯這個部分就能增強某個聲音」這樣的概念。

本書傳達的雖然是不依賴特定外掛效果（plug-in effect）的混音基本概念及技術，但若是對於歷史悠久的器材的背景感興趣，也能充實混音技術。因此，我很推薦大家進行這樣的研究。

*譯注：
艾比路錄音室是英國唱片公司 EMI 在 1931 年 11 月設立於倫敦的錄音室，其錄音環境、錄音技術與錄音品質都屬於世界唱片工業的最尖端。披頭四、平克·弗洛伊德（Pink Floyd）等眾多世界知名搖滾樂團，及卡拉揚（Herbert von Karajan）、杜普蕾（Jacqueline Mary du Pré）等世界知名的音樂家都曾在此錄製專輯。1969 年，披頭四發行了名為《Abbey Road》的專輯，其專輯名稱與封面都來自錄音室所在地的小路，因此錄音室也正式改名為艾比路錄音室。

9 kHz 以上

可利用鈸類樂器中「唰～」這樣的持續音色，來讓這個頻率更充實。透過坡型（shelving）模式的等化處理稍微增強此部分，並由鼓組上方麥克風來提高音壓（不建議直接由踏鈸近距離收音）。

12 kHz

在這頻率中可以找到金屬類和搖動型等打擊樂器的擊點。

鼓棒的棒頭擊打踏鈸或疊音鈸（ride cymbal）等呈現節奏的樂器表面時，所產生的音質便屬於這個頻率。極力凸顯這個部分會比較有效果。

此外，沙鈴或鈴鼓等沙沙聲也一樣，如果編排的樂曲中有沙鈴或鈴鼓的部分，則不需在這個頻率中凸顯鈸類樂器，改為凸顯沙鈴或鈴鼓會比較保險（將鈸類樂器的音量調整到 10 kHz 左右，讓它聽起來像是位於中央）。教材曲的做法也是如此。

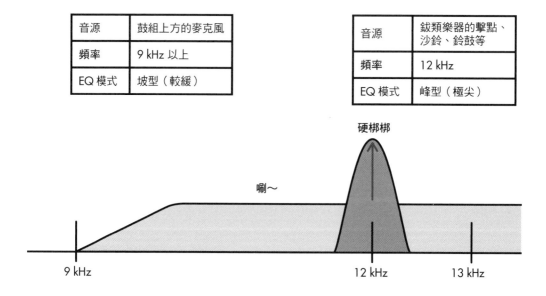

音源	鼓組上方的麥克風
頻率	9 kHz 以上
EQ 模式	坡型（較緩）

音源	鈸類樂器的擊點、沙鈴、鈴鼓等
頻率	12 kHz
EQ 模式	峰型（極尖）

硬梆梆

唰～

9 kHz　　　　　　　　12 kHz　　　13 kHz

13 kHz 以上的超高頻

在這個部分，就算想利用等化處理勉強提高音壓，也不見得能夠成功。也就是說，擁有大量這個頻域的聲音，在編曲安排時就必須先處理過才行。

具有超高頻聲音的樂器包括了：
- 木吉他
- 處於開放狀態的踏鈸
- 搖動型打擊樂器
- 人聲（特別是合音）
- 少數的弦樂器
 等等。

如果是用合成器的音色（synth sound）來提高音壓會簡單得多，可以在 Pad 類音色或撥弦（pluck）音色中加入些許白噪音（white noise）*，或是也有直接將白噪音加入這個頻域的做法。

＊譯注：
白噪音也稱為白雜訊、背景雜音，產生於自然界。當雜訊的產生和前一個時間的雜訊彼此相關度為零時，就稱為白噪音。

提示 hint

關於由一或二把電吉他、貝斯、鼓類樂器及主唱這種簡單編制所組成的樂團樂曲，當我們在編排它的副歌部分時，有件事得多加注意。那就是「需要將踏鈸調至半開狀態（half open），讓踏鈸發出鏘鏘聲」。

這是因為，以這種編制來說，無論擊打得多用力，超高頻域還是容易顯得不足。在這種編制中，能夠發出超高頻聲音的就只有鈸類樂器，其中，更只有半開狀態的踏鈸能夠持續發出高頻域的聲音。

我希望副歌部分的頻率分布在整首樂曲裡能夠是最廣的，所以以超高頻的聲音不足會是一件滿困擾的事。因此，一般以三種樂器組成的吉他樂團在演奏時，經常會在副歌部分擊打半開狀態的踏鈸。要說到其他的方法，那麼加上人聲（合唱）也可以增加效果。

EQ 整體圖

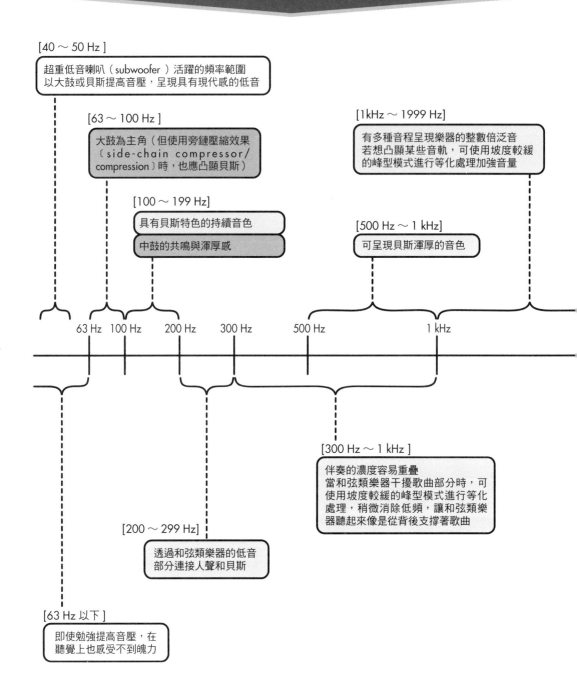

[40 ～ 50 Hz]

超重低音喇叭（subwoofer）活躍的頻率範圍
以大鼓或貝斯提高音壓，呈現具有現代感的低音

[63 ～ 100 Hz]

大鼓為主角（但使用旁鏈壓縮效果
〔side-chain compressor/
compression〕時，也應凸顯貝斯）

[100 ～ 199 Hz]

具有貝斯特色的持續音色

中鼓的共鳴與渾厚感

[1kHz ～ 1999 Hz]

有多種音程呈現樂器的整數倍泛音
若想凸顯某些音軌，可使用坡度較緩
的峰型模式進行等化處理加強音量

[500 Hz ～ 1 kHz]

可呈現貝斯渾厚的音色

63 Hz　100 Hz　　　200 Hz　　　　300 Hz　　　　500 Hz　　　　　　　1 kHz

[300 Hz ～ 1 kHz]

伴奏的濃度容易重疊
當和弦類樂器干擾歌曲部分時，可
使用坡度較緩的峰型模式進行等化
處理，稍微消除低頻，讓和弦類樂
器聽起來像是從背後支撐著歌曲

[200 ～ 299 Hz]

透過和弦類樂器的低音
部分連接人聲和貝斯

[63 Hz 以下]

即使勉強提高音壓，在
聽覺上也感受不到魄力

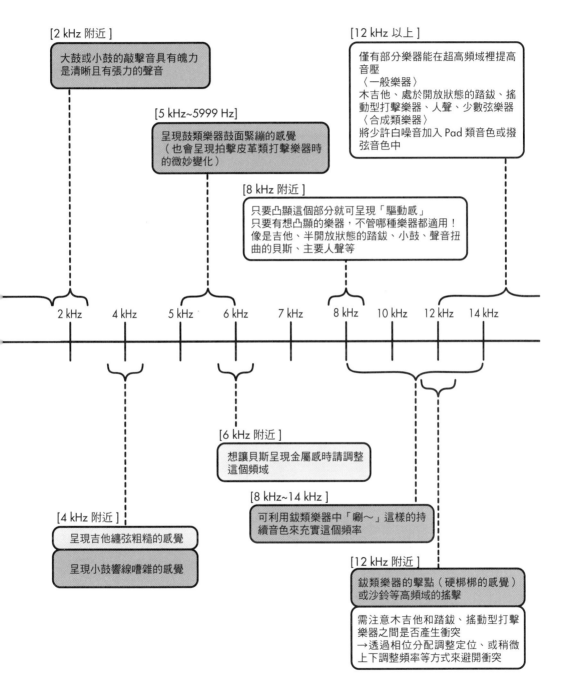

[2 kHz 附近]
大鼓或小鼓的敲擊音具有魄力
是清晰且有張力的聲音

[12 kHz 以上]
僅有部分樂器能在超高頻域裡提高
音壓
〈一般樂器〉
木吉他、處於開放狀態的踏鈸、搖
動型打擊樂器、人聲、少數弦樂器
〈合成類樂器〉
將少許白噪音加入 Pad 類音色或撥
弦音色中

[5 kHz~5999 Hz]
呈現鼓類樂器鼓面緊繃的感覺
（也會呈現拍擊皮革類打擊樂器時
的微妙變化）

[8 kHz 附近]
只要凸顯這個部分就可呈現「驅動感」
只要有想凸顯的樂器，不管哪種樂器都適用！
像是吉他、半開放狀態的踏鈸、小鼓、聲音扭
曲的貝斯、主要人聲等

2 kHz 4 kHz 5 kHz 6 kHz 7 kHz 8 kHz 10 kHz 12 kHz 14 kHz

[6 kHz 附近]
想讓貝斯呈現金屬感時請調整
這個頻域

[8 kHz~14 kHz]
可利用鈸類樂器中「唰～」這樣的持
續音色來充實這個頻率

[4 kHz 附近]
呈現吉他纏弦粗糙的感覺

呈現小鼓響線嘈雜的感覺

[12 kHz 附近]
鈸類樂器的擊點（硬梆梆的感覺）
或沙鈴等高頻域的搖擊

需注意木吉他和踏鈸、搖動型打擊
樂器之間是否產生衝突
→透過相位分配調整定位、或稍微
上下調整頻率等方式來避開衝突

關於主效果

⚙ 最後加上最大化器（Maximizer）！

【以下包含「壓縮器篇」的內容，首次閱讀時可暫不實際操作】

對於以頻率軸為中心所進行的 EQ 處理，各位有什麼心得呢？是否已經能夠從低頻域到高頻域、處理好所有頻率範圍的聲音了呢？

對於各個音軌，我們雖然只進行了 EQ 處理，尚未加上壓縮效果，但如果能處理好每個頻率範圍的聲音，也能善用 PART 1 學會的對比式混音的話，那麼，調好的聲音應該就會展現令人驚訝的穩定性。

那麼，與 PART 1 的結尾一樣，請為主輸出準備好兩段式效果的最大化器。接著，一樣在第一段進行 -3 dB、第二段也進行 -3 dB 的壓縮處理（參照「壓縮器完整攻略篇」第 82 ～ 83、86 ～ 87 頁）。

與 PART 1 不同的是，各個音軌未經完全的效果處理，因此聽起來可能有些不足。不過，雖然無法像 PART 1 一樣，但音壓應該能充分獲得提升。

如果音壓不易升高、或是提高音壓後聲音變得很難聽，那麼，一定是在某個頻率範圍裡樂器與樂器之間產生了衝突，或者，也可能是某個頻率範圍的音壓不足。

請透過頻譜觀察「ModelMix(Dry)(-Synth)(-SE)」這個檔案，並和自己的混音成果相比。一定有哪裡是不同的。所以請對各個頻率範圍進行微調，直到自己的混音波形與教材曲的波形一樣為止。是否能夠活用到目前為止的內容做出漂亮的頻率分布，將會影響下一個 PART 所學習的壓縮器技術的表現。

PART 3

壓縮器完整攻略篇

終於要進入壓縮器篇了，這是混音初學者所面臨的最大關卡（！？）。不過，所謂的壓縮處理真的很簡單。只要能記住用身體了解的「參數體驗操作」，也就是知道調整某處就會產生某種結果的話，從今天起，你也是壓縮器達人！

	基本技術	進階技術
推桿 （Fader）	對比式混音	透過音量自動化控制 （Volume Automation） 呈現變化
等化器 （EQ）	5 段頻域的處理方式	律動控制 透過 AB 分割進行緊實或飽滿的調整 （EQ・壓縮器） 利用旁鏈效果（Side-Chain）處理低頻域 時間軸的分離（EQ・壓縮器）
壓縮器 （Compressor）	-3 dB 原則 參數體驗操作 與 EQ 的併用 兩段式效果 「遠近」「濃淡」的設想	泛音操作（EQ） 利用看不見的壓縮 （壓縮器）與齒音消除器（De-Esser） 進行人聲專屬處理

資料的讀取與使用方式

⚙ 與 EQ 篇使用相同的音檔！

　　在壓縮器完整攻略篇中，我們將繼續使用先前用過的「PART2_EQ&PART3_COMP」這個資料夾中的檔案，並且再對這些在 PART 2 進行過 EQ 處理的檔案加上壓縮處理，因此，在此不必特地讀取新的資料。

　　萬一有人跳過前面的章節，從壓縮器篇開始閱讀的話……那麼，我要告訴你，乖乖照順序來吧（笑）！

　　話雖如此，但如果無論如何就是想從這個部分看起的話，那麼，請參考第 46 ～ 47 頁「EQ 徹底活用篇」中「資料的讀取與使用方式」這個部分。

　　此外，不需說明大家應該都知道，在 PART 1 推桿操作篇中所讀取的各個 EFFECTED 音軌檔可做為範本參考。

　　這個 PART 要說明的內容，與其說是具體的混音順序，更可說是有助於自由使用壓縮器的幾個適當觀點。

　　因此，在這個 PART 結尾部分我會建議大家，在閱讀過這個 PART 的內容後，依下列順序：
進行 EQ 處理→進行壓縮處理→調整音量
將本書到這個 PART 為止所學到的技術全部應用上。

　　因此，要是不懂得如何正確進行 EQ 處理就無法開始，不懂得如何正確調整音量就無法結束。

　　所以，才會希望大家不要跳過前面的章節直接從這裡開始閱讀，而是好好地照著順序循序漸進……。

這樣各位了解了嗎？

到這個 PART 最後的內容為止，混音基礎技術中的基礎，也就是最重要的根基就說明結束了。

如果在學習這個 PART 的技術時、或是學習結束後實際操作中，對混音技術仍有不清楚的地方，我建議大家必須回到 PART 1 或 PART 2 更有自覺地反覆學習、反覆練習才好。

等到「壓縮器完整攻略篇」的部分已實際操作過一次後，再回過頭來閱讀「推桿操作篇」的話，想必會有更深一層的領悟。

能夠做出與「ModelMix(Dry)(-Synth)(-SE)(NoMaster)」相同的聲音後，請貼上以下兩個檔案：
- 「EQ-COMP-20_Synth&SE(Effected&Mixed)」
- 「EQ-COMP-21_SendReturn」

壓縮器的同類器材

壓縮器是限幅器的進化形

我很想說，這個 PART 真正的主旨是「動態*篇」。但由於壓縮器一詞大家比較熟悉，因此，本書中就以「壓縮器完整攻略篇」做為題目。

首先，包括壓縮器在內，我想先介紹混音時所使用的幾種動態類型的效果器（effector）。

＊譯注：
「動態」（dynamics）是一種有關聲音強弱的效果，泛指操作音量的機器，壓縮器為代表性機器之一。其他還有限幅器、最大化器、齒音消除器等等，大多可說是由壓縮器變化而成。

限幅器（Limiter）

從音響的歷史來看，動態類型的效果器事實上是起源於限幅器。之後還會提到，「可進行更細微設定的限幅器就是壓縮器」這個說法也合理。限幅器與壓縮器的基本迴路相同，原本不需有所區別，不過**壓縮比在 10：1 以上的強烈效果**有時會被歸類為限幅器的效果，這就像是海豚（大小為 4 m 以下）與鯨魚（大小為 4 m 以上）的差別吧。

由於與壓縮器相比，限幅器的參數較少，操作也較簡單。因此，這個 PART 一開始會先學習使用限幅器抑制聲音的方法。

壓縮器（Compressor）

這個 PART 的標題正是這個壓縮器。日文翻譯也是「壓縮机」。我第一次聽到壓縮器這個詞時，還疑惑著：「明明壓縮了聲音，聲音為何還會變大！」（大家該不會也這樣吧？）

關於壓縮後聲音為何會變大，本書中將使用圖示等輔助詳加說明。不過，就算不太能理解其構造，和能否自由創造聲音也沒什麼關係，這點大家可以放心。總而言之，不懂壓縮器操作方式的話，很容易變得一知半解。但若是能學會操作限幅器的訣竅後、再學習壓縮器的操作方式，就能很快學得精巧。因此，**壓縮器可說是限幅器的進化形**。

至於具體上有哪些地方、又是如何進化，主要就在於可以自由調整壓縮比、起音時間、釋音時間等參數的設定（雖然限幅器中也有一些機種可以操作這些參數，但大致上可這麼說……）

　　限幅器具有抑制動態範圍的機能，至於壓縮器則還可進一步指定「抑制方式」。或許以這種方式來理解會比較好懂。

最大化器（Maximizer）

　　最大化器可說是因數位方式而存在的特殊限幅器。說它是透過預讀資料的方式讓聲音較不易產生極端扭曲的限幅器，可能會比較好懂些（雖然這個說明方式有點粗魯）。

　　因此，在這個 PART 一開始「學習使用限幅器抑制聲音的方法」的部分中，若能使用最大化器來代替限幅器，效果會更好。

　　下一頁起，我們將一邊學習壓縮器（＆限幅器）的各個參數，一邊學會壓縮器的操作方式。

臨界值與壓縮量

⚙ 臨界值的值本身沒有意義

不管是壓縮器或限幅器,實際進行設定時,最重要的是「臨界值」(threshold)這個參數。

所謂的臨界值,是可譯為「閾值」、「閘門」的參數,也就是「**超過這條界線的(聲音)會受到抑制!**」這樣的數值。

這個參數對於要加上多少「壓縮/限幅」效果具有最直接的影響,因此,當然是最重要的參數。

然而,就算記住這個臨界值本身的數字也沒有意義。

理由是,不管臨界值再深,當原音比它更小聲時便無法加上「壓縮/限幅」的效果。相反地,即使臨界值很淺,當原音接近 0 dB 時,「壓縮/限幅」的效果就會很明顯。

原音的音量與臨界值的關係會影響「壓縮/限幅」的量,因此,我才會說只記住臨界值是沒有意義的。

⚙ 最重要的是壓縮量

那麼,該把焦點放在哪個數值上呢?

那就是「壓縮量」(reduction)※。

壓縮的量或限幅的量稱為壓縮量,以「- ○ dB」表示。

這個壓縮量如之前所述,是表示壓縮器(限幅器)「動作大小」的數值,而這個數值則由「原音的音量」與「臨界值」之間的關係所產生的結果而定。因此,這是最重要的確認點。

壓縮量一旦多少,音質大概就會如此變化……只要能像這樣記住壓縮量的參考值,使用壓縮器(限幅器)時這個參考值就會成為重大的指標。

正因如此,「-3 dB 原則」變得很重要。

※ 有幾個表示方式與壓縮(reduction)具有相同意思,如 Atten(衰減,為 attenuation 的縮寫)、GR(增益減少,為 gain reduction 的縮寫)等等。「在操作壓縮器時,只要能一口氣往負方向拉下去的參數就是壓縮量!」只要像這樣大略記住(笑),就算是面對剛開始接觸的機型應該也會比較容易理解。

⚙什麼是「-3 dB 原則」？

以前，我在雜誌上看到某位國外知名的工程師在接受訪問時提到：「使用壓縮器時，我不會加上超過 -3 dB 以上的壓縮效果。如果想將壓縮量再提高的話，我會使用兩段式效果。」

「-3 dB 是嗎……！！」

於是，我立刻試著在混音時將一組壓縮器的壓縮量控制在 -3 dB 以下。實驗結果是……聲音的確變得不一樣！光是對這一個具體的基準稍加留意，混音效果的確就變得比較自然。

進行壓縮時，只要以 -3 dB 為一單位來衡量，就能**自在且充滿樂趣地使用壓縮器（限幅器）**。掌握到這項有力資訊後，大大地改變了我的混音成果。

如果說等化處理最大的關鍵在於「透過消除低頻來整理中低頻域的聲音」，那麼，要說「混音技術中最大的關鍵便是這個 -3 dB 原則」也不為過。這個莫大的原則深深地影響了我的混音人生（？）。

⚙️ 壓縮量的基準

由此發展下來，我自行設定出了自己慣用的壓縮量基準，如下所示。

等級① - 1.5 dB 左右
只想加一點點效果時

等級② - 3 dB 以內
想加上效果但希望聽起來像是沒加壓縮器（限幅器）效果時

等級③ - 4.5 dB 左右
想在自然的範圍內加工時

等級④ - 6 dB 以內
想保有原音的質感時（到此為極限）

等級⑤ - 6 dB 以上
興致勃勃地「想將壓縮器的效果發揮到極致！」時

在等級⑤中，會因壓縮器（限幅器）的不同而強烈呈現出各種機型的特色。

　　只要在使用壓縮器（限幅器）時多加留意上述五個等級，應該就會明顯變得容易使用才是。

　　從第 86 頁起，我們將開始使用限幅器（可能的話請使用最大化器）〔 maximizer 〕來實際體驗「-3 dB 原則」的威力。

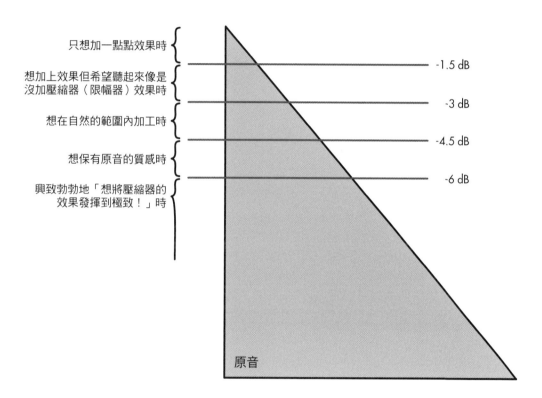

Step 1
-3 dB 壓縮的隨性混音

接下來我要講解的混音手法，絕不是正式混音時所用的方法。

不過，這些是讓人就算還處於壓縮器技術尚未成熟的階段、也能毫無困難地進行壓縮處理的技術，而且，也是能讓大家切身體會到「提高音壓一點都不難！」的方法。

這可說是在學會真正的技術之前，適合初學者使用的方法。拿滑雪來比喻，就是制動轉向（bogen）這項技術。

透過這技術做出來的聲音也許聽起來太平淡，有些部分或許會有點扭曲，但請對細部的呈現睜一隻眼閉一隻眼吧。如果聲音扭曲得太嚴重，只要稍微降低整體壓縮量應該就沒問題了。

那麼，就讓我帶大家進入「-3 dB 壓縮的隨性混音」這個大而化之的世界吧！

① 將所有音軌設為靜音（mute）。

② 替所有音軌插入 EQ 及限幅器（limiter）。依序為 EQ →限幅器（此時效果仍處於關閉的狀態即可）。
　※ 接下來，依照推桿篇的對比式混音中提及的加入聲音的順序，對各個音軌分別進行設定（也就是從大鼓開始）。

③ 開啟 EQ，依照在 EQ 篇所學過的技術進行等化處理（這裡不能隨便做喔）。

④ 壓縮量達到 -3 dB 時，加入限幅器。若想將壓縮量增加到 -3 dB 以上時，請利用兩段式效果。

⑤ 依照在推桿篇學過的對比式混音的比例，來調整音量（的存在感）的平衡。

※ ③〜⑤的步驟需從大鼓開始進行，最後讓所有音軌都達到平衡。

⑥ 以 -3 dB x 兩段式效果的方式來調整主音軌。

……看吧，這方法是不是很隨性呢？

hint 提示

如果你不覺得這種混音很「隨性任意」的話，那恐怕不是因為混音技術不好，而可能是因為沒有學好推桿操作、及等化處理的關係。

……不過是使用限幅器壓縮了 3 dB 之內而已呀。

大家有學會我在推桿操作篇所説的，以一個音軌對照另一個音軌來比較聆聽，並加以組合的方法嗎？

至於在 EQ 徹底活用篇所提到的 5 段頻域的作用、以及個別處理的訣竅，大家是否也都學會了呢？

若是對這兩個領域仍感到不安的話，對於上述提到的隨性混音就不會感到隨性任意。

大家懂了嗎？

如果無法快速完成這種隨性混音，那麼，不可以一直重複進行隨性混音。

遇到這種情形時，我建議最好回到 EQ 徹底活用篇，必要的話，也請回到推桿操作篇重新複習。

看起來也許是走遠路，但這才是最近的一條路。

壓縮器的運作

⚙ 壓縮比、起音時間與釋音時間

在上一單元裡，我們體驗了使用可說是壓縮器元祖（？）的限幅器，緊急進行「只需壓縮 -3 dB」的隨性混音。

關於壓縮器的運作尚未加以詳細說明，只是讓大家先體驗一下。因此，在這個部分，我首先要講解並確認壓縮器的運作方式。同時，也會對為何進行壓縮處理就能提高音壓這一點加以說明。

壓縮比（Ratio）

說明壓縮器的運作方式時，緊接著壓縮處理登場的，是壓縮比這項參數。

「壓縮比」是 ratio 的翻譯，會以「壓縮比＝○：1」這種方式表示。接下來，讓我們來看看壓縮比的設定是如何影響壓縮器的運作。

以 3：1 的壓縮比進行壓縮

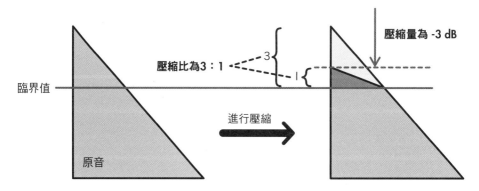

左頁下圖是「壓縮比為 3：1」的壓縮圖示。

在此，假設壓縮量為 -3 dB。

如之前所述，在動態類型的效果器中最重要的數字即是壓縮量，因此，將壓縮比設為「2：1」後再同樣將壓縮量設為 -3 dB，其結果則如下圖所示。

3：1 的壓縮圖與 2：1 的壓縮圖

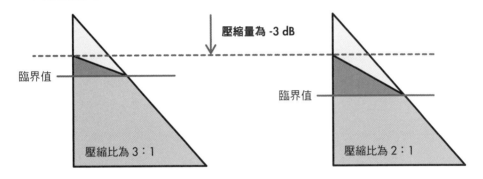

大家應該都發現到了，即使壓縮量相同，原音變形的方式也不同。

想要分辨由壓縮比的設定所造成的不同音質時，請像這樣將壓縮量固定下來，然後調整臨界值的數值即可。

壓縮量不同的話，音質就會不同。而壓縮比改變的話，音質也會跟著改變。如果操作時這兩項要素都改變的話……就會導致「完全無法判斷到底是哪一項要素造成了音值變化！」而變成壓縮器操作難民！

接著，請透過整體增益提升（makeup gain）*效果將上圖的音量拉到與原音同音量（圖形頂端）。

結果會是……。

*譯注：
又稱為增益補償。進行壓縮處理後，必然會損失一些音量，這時必須補償失去的音量，因此可使用整體增益提升效果提高整體音量。

使用整體增益提升效果後與原音做比較

整體增益提升
（+3 dB）

原音

壓縮比為 3：1

壓縮比為 2：1

　　「壓縮比為 3：1」及「壓縮比為 2：1」兩種情形在使用整體增益提升效果 +3 dB 後，結果便如上方右側圖形所示，畫上虛線的部分代表原音的圖形。這樣一看，就可發現和原音相比，「壓縮→整體增益提升 +3 dB 後」的圖形中有色部分增加了。

　　如這兩個圖形所示，面積的增加正是音壓上升的理由。但有一點可能不容易看出來，壓縮比較高（3：1 的圖形）的一方，面積所增加的量也較多。到這個部分為止，介紹的是壓縮器運作因壓縮比的設定而產生的變化。

起音時間（Attack Time）與釋音時間（Release Time）

　　接著，我要說明的是壓縮器運作因起音時間與釋音時間的設定所產生的不同。

　　所謂的起音時間是指,出現超過臨界值的輸入之後到壓縮器開始運作的時間差。釋音時間則是指,輸入低於臨界值之後到壓縮器停止運作的時間差。以圖示解說如下。

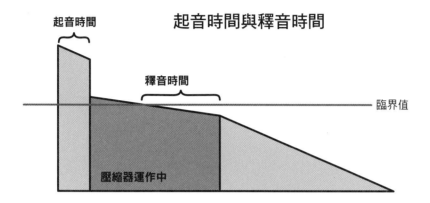

起音時間

起音時間與釋音時間

釋音時間

臨界值

壓縮器運作中

　　雖然是個概略的圖示,但大致上就是這麼回事。這個圖示也常記載於效果器的說明書中。我以前也曾經在說明書裡看過這樣的圖,仔細思考過後,便了解了各個參數之間的關係。

　　然後……,

　　當時我只有「**所以又怎樣!?**」這樣的感想(各位應該和我不一樣吧……)。

　　這並不是圖示的錯。的確,圖是正確的,在解釋壓縮器的運作方式時這些圖示非常重要。但會產生「像這樣移動……所以又怎樣!?」的想法也是沒辦法的事。

　　因為,即使充分理解了這些圖示,我也不會知道使用壓縮器「在創作音樂上能做些什麼」。

　　因此,我們必須「實際體驗操作」,以了解透過這些參數(壓縮比、起音時間、釋音時間)的設定到底能操作聲音的哪些部分。

　　接下來就要進入壓縮器篇的重點部分了。下一頁起,我將針對壓縮器各種參數的體驗操作進行說明。

Step 2
體驗操作（壓縮比）

那麼，就讓我們來進行壓縮器的體驗操作吧。

關於壓縮量，已經向大家說明過，是「以 -3 dB 為一單位」來做考量。

這個壓縮量將會影響除了壓縮器之外、所有參數設定的效果程度，因此，請多加費心。

然後，一開始我也提過，如果將壓縮量控制在 3 dB 之內，就不會出現明顯透過壓縮器加工過的音色。

也就是說，若是想明顯感受到壓縮器的效果，只將壓縮量控制在 -3 dB 之內是不夠的。

因此，為了方便起見，在此**基本上以 -6 dB 為基準**。

那麼，接下來我會依序告訴大家，體驗因參數操作而產生的音質變化時應注意的確認重點。

壓縮比＝密度

要說到調整壓縮比的數值後產生改變的會是什麼，那就是聲音的密度。

當「壓縮比＝較高（高壓縮比）」時，會呈現出樂器的直達聲（direct sound）、或是具發聲體特徵的音色。另一方面，當「壓縮比＝較低（低壓縮比）」時，所呈現出來的聲音會具有殘響（reverberation）、或空氣感。此外，壓縮比較低時，泛音（overtone）也會比較明顯，所呈現出來的聲音比較亮。

會出現這種情形是因為……這有點複雜，就算不懂其運作方式也能提高音壓。因此，總而言之，記住下列原則即可。

☆「**壓縮比＝較高**」時密度會上升

☆「**壓縮比＝較低**」時空氣感會上升（密度則下降）

下方便是其運作方式的示意圖。

因壓縮比設定不同而產生的音質變化

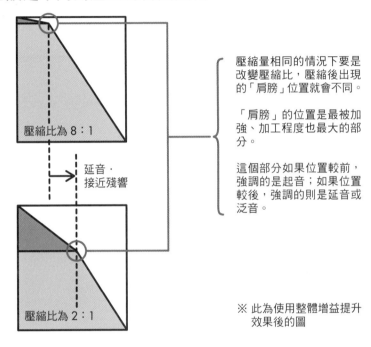

壓縮比為 8：1

延音‧
接近殘響

壓縮比為 2：1

壓縮量相同的情況下要是改變壓縮比，壓縮後出現的「肩膀」位置就會不同。

「肩膀」的位置是最被加強、加工程度也最大的部分。

這個部分如果位置較前，強調的是起音；如果位置較後，強調的則是延音或泛音。

※ 此為使用整體增益提升效果後的圖

　另外，在臨界值數值相同的情況下要是改變壓縮比，壓縮量也會因此改變。

　如果在臨界值數值相同時提高壓縮比，壓縮量會變大；如果在臨界值數值相同時降低壓縮比，壓縮量則會變少。

　所以，壓縮量可說是影響壓縮器使用方式、以及壓縮器效果的重要數值。

　因此，調整壓縮比時，臨界值的數值也會因而改變。

具體來說，會是這種情形：

☆壓縮比提高 → 臨界值會變淺

☆壓縮比降低 → 臨界值則加深

那麼，就來體驗一下因壓縮比不同所產生的不同「密度感」吧。小鼓的聲音比較容易分辨，所以請先將小鼓聲的音軌調成單軌播放，聆聽比較以下兩種不同設定所呈現的音色。

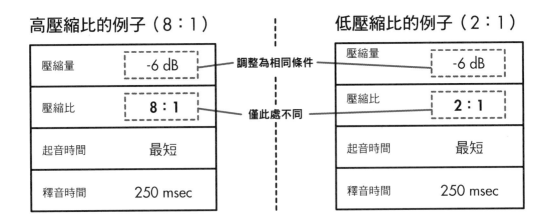

	高壓縮比的例子（8：1）		低壓縮比的例子（2：1）
壓縮量	-6 dB	調整為相同條件	壓縮量 -6 dB
壓縮比	8：1	僅此處不同	壓縮比 2：1
起音時間	最短		起音時間 最短
釋音時間	250 msec		釋音時間 250 msec

當然，也可以使用其他音源來比較。

此外，和提到壓縮量時一樣，我提供了幾個壓縮比的數值做為基準讓大家參考（如右頁圖示）。實際調整比例時可參考這些基準來進行。

2：1
「略」有效果
建議使用於人聲、木吉他、
或鼓類樂器使用的鼓組專
用麥克風上。
壓縮比低、但壓縮量多，
所以呈現出來的泛音是具
有明亮度的聲音。

4：1
「很」有效果
建議使用於電吉他、或想
呈現自然聲響的小鼓聲上。
透過起音時間或釋音時間
設定的律動控制會變得明
顯。

6：1
「極」有效果
想要將打擊樂器（近距離
收音的鼓類樂器聲響或打
擊樂器等）稜角分明的音
源調得更有節奏感時具有
成效。

8：1 以上
限幅器的使用方式
壓縮比能夠調到多高會因
機種而異，但一旦超過這
個壓縮比以上的設定，就
會呈現出「包含壓縮器在
內都算是樂器！」這種感
覺，因此壓縮器的選擇會
變得非常重要。
相反地，改變過多的細部
設定也沒什麼意義……全
憑感覺！（笑）

原音

Step 3
體驗操作（起音／釋音時間）

那麼，接著就來談談起音時間和釋音時間。

起音時間是比較容易體驗的參數，所以可能有些人會覺得「這我已經體驗過囉～」。

相反地，對於釋音時間，卻好像有很多人即使再怎麼留意卻仍因無法理解其變化而感到困惑。

首先，讓我一併說明這兩項參數的基本概念。

請看下面這張表格。

	起音時間（Attack Time）	釋音時間（Release Time）
縮短	聲音的起頭部分　　　　減少 聽起來較遠（會變小）	聲音的延展性與共鳴　　　增加 聽起來較近（會變大）
拉長	聲音的起頭部分　　　　增加 聽起來較近（會變大）	聲音的延展性與共鳴　　　減少 聽起來較遠（會變小）

起音時間決定了聲音「起頭部分（Attack，本書裡稱為起音部分，簡稱為『A部分』）」的增減；釋音時間則決定了聲音「共鳴與延展性（Body，主體部分，簡稱為『B部分』）」的增減。

另外，在起音時間和釋音時間中，時間的長短與AB部分的增減恰好成反比，這點請多加留意。

依循這個運作的基本原則，再來體驗一下各個參數的變化吧。

剛剛所提到的：

● 起音時間與A部分的關係
● 釋音時間與B部分的關係

可用右頁上方的圖示來呈現。

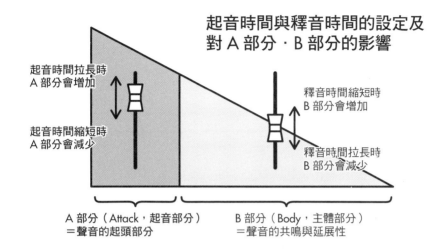

起音時間與釋音時間的設定及
對 A 部分・B 部分的影響

起音時間拉長時
A 部分會增加

起音時間縮短時
A 部分會減少

釋音時間縮短時
B 部分會增加

釋音時間拉長時
B 部分會減少

A 部分（Attack，起音部分）
＝聲音的起頭部分

B 部分（Body，主體部分）
＝聲音的共鳴與延展性

起音時間和釋音時間的概念，就像是將原音分解成 A 部分（起音部分）與 B 部分（主體部分）後，再分別裝上推桿加以進行調整（這樣的解釋有些粗略，但應該會比較好懂）。

根據這樣的說明，可整理出下面這張圖示，讓我們對透過壓縮器為音像加工的過程有更具體的掌握。

可分別調整 AB 部分來改變
聲音與聽者的距離

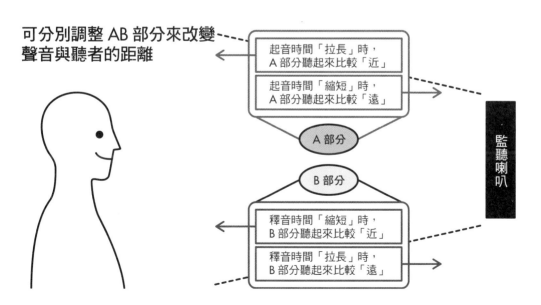

起音時間「拉長」時，
A 部分聽起來比較「近」

起音時間「縮短」時，
A 部分聽起來比較「遠」

A 部分

B 部分

釋音時間「縮短」時，
B 部分聽起來比較「近」

釋音時間「拉長」時，
B 部分聽起來比較「遠」

監聽喇叭

就像這樣，只要考量到

☆可分別調整 AB 部分，來改變聲音與聽者的距離

那麼，就較容易掌握聲音加工的目的。

也就是説：

- 若想將 A 部分拉近，則需將起音時間拉長
- 若想將 A 部分拉遠，則需將起音時間縮短
- 若想將 B 部分拉近，則需將釋音時間縮短
- 若想將 B 部分拉遠，則需將釋音時間拉長

此外，臨界值的數值保持相同時，如果將起音時間拉長，壓縮量就會減少，因此需和調整壓縮比時一樣，要是調整了起音時間，那麼也需要一併調整臨界值，好讓壓縮量保持穩定。

接下來，仍依慣例試著來聆聽比較一下。

首先，由起音時間開始。

音源使用了大鼓，所以應該很容易分辨。

將壓縮量設為 -6 dB，壓縮比設為 6：1，然後確認因起音時間的設定不同所產生的音質變化。

另外，兩種設定之間的聲音聽起來存在感也會不同。因此，請調整輸出音量，讓聲音的存在感一致。

起音時間長的例子

壓縮量	-6 dB
壓縮比	6：1
起音時間	**40 msec**
釋音時間	220 msec

起音時間短的例子

壓縮量	-6 dB
壓縮比	6：1
起音時間	**最短**（0.1 msec 左右？）
釋音時間	220 msec

　　若是在相同音軌中插入兩組相同機型的壓縮器，並將起音時間分別設定為一長一短，然後切換開／關來聆聽比較的話，應該能輕易地聽出差異。

　　各位覺得如何呢？

　　在起音時間長的這個設定中，聲音的起音部分出現時是否覺得聲音聽起來比較接近自己呢？

　　大家可使用別的音源（如小鼓等）試試，或將起音時間的長短設為中間值，實際感受一下起音時間的長短不同會使 A 部分出現何種變化吧！

　　接下來，要將重點轉向釋音時間，進行具體的聆聽比較。

　　音源依然是大鼓，沒有改變。

　　釋音時間不同於壓縮比和起音時間，即使進行調整，壓縮量的尖峰也不會產生變化。

　　因此，這個部分的操作很簡單。

釋音時間短的例子

壓縮量	-6 dB
壓縮比	6：1
起音時間	最短
釋音時間	**最短**（0.1 msec 左右？）

釋音時間長的例子

壓縮量	-6 dB
壓縮比	6：1
起音時間	最短
釋音時間	**300 msec**

　　在此，請在同一個壓縮器內切換量值或數值大小，一邊調整不同的項目一邊確認音質變化。關於 B 部分的遠近及增減，各位是否了解了呢？

　　以上，便是針對體驗「壓縮比」及「起音時間與釋音時間」的觀點與訓練。

這裡的內容，**請各位反覆熟讀到能夠「實際感受到」為止**。我所提出的例子在設定上較為極端，因此應該很容易能夠實際感受到不同。

能夠透過我所說的設定而實際感受到變化後，就可試著將同樣的設定應用在大鼓或小鼓之外的音源上，體驗在設定上的些微差距所產生的變化。或者，也可加以應用，體驗壓縮器所帶來的音質變化。

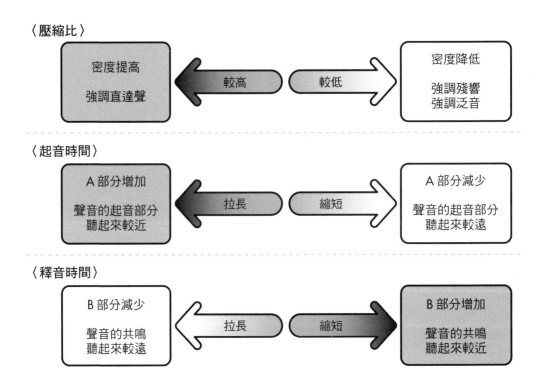

〈壓縮比〉

| 密度提高 強調直達聲 | ← 較高　較低 → | 密度降低 強調殘響 強調泛音 |

〈起音時間〉

| A 部分增加 聲音的起音部分 聽起來較近 | ← 拉長　縮短 → | A 部分減少 聲音的起音部分 聽起來較遠 |

〈釋音時間〉

| B 部分減少 聲音的共鳴 聽起來較遠 | ← 拉長　縮短 → | B 部分增加 聲音的共鳴 聽起來較近 |

COLUMN

比喻壓縮器運作的例子
減訣老師與不良國中

在這個 Step 中，我想各位應該大致了解了壓縮器各個參數的意義。然而，為了讓大家能獲得超越理解的實際體驗感，在此我想提供一個有點好笑的比喻（？）給大家參考。接下來請大家一邊閱讀一邊在腦海中想像一下。

● 背景：鄉下的一間國中（不良少年很多）
● 登場人物：減訣（Genkotsu）老師（體育老師）、不良學生、一般學生

【各個參數的比喻】
● 減訣老師（體育老師）→壓縮器
● 校規的嚴厲程度→臨界值
● 不良學生→超過臨界值的聲音
● 一般學生→未超過臨界值的聲音

① 某間鄉下國中裡，有一些不守校規的不良學生。這些學生的穿著嚴重違反校規，當他們從教室裡跑出來時，剛好被一位名為減訣的古板體育老師發現。於是，老師立刻向學生們跑去，大喊：「喂，你們穿成這樣是什麼樣子！！」想拿出他得意的絕招（？）準備體罰學生。
也就是說，在這個例子當中，校規便等於臨界值，是一旦超過就會被盯上的看不見的界線。

② 「嘿，你這笨蛋～！」不過，有幾位不良同學因為跑得比較快，所以很快就逃離現場、躲過了減訣老師的鐵拳制裁。
是的！決定這些逃得很快的不良少年人數的，正是「起音時間」！

③ 「好痛啊……！」雖然有幾個學生逃走了，但嚴厲的體育老師減訣準備讓剩下違反校規的不良學生們感受一下他的鐵拳制裁。根據校規違反的程度與減訣老師心情之間的平衡程度，減訣老師處罰的強度比例也不同。
是的！減訣老師的心情就是「壓縮比」，受到減訣老師處罰的學生們，其疼痛的程度就是「壓縮量」。

④ 「……喂，你們，要負起連帶責任吧！」對於少年們的反抗心，減訣老師打算全以暴力解決。因此，他讓所有不良學生都吃到苦頭後，繼續憑著過剩的氣勢，讓其他未違反校規的一般學生也一併跟著受難。
是的！決定這些受到連累的可憐學生人數的，就是「釋音時間」！

……大家懂了嗎？（笑）

INTRO.　PART1　PART2　**PART3**　PART4　PART5

101

與 EQ 的併用及兩段式效果

⚙ EQ 與壓縮器，哪一個優先？

在大家對壓縮器的運作已有實際體驗後，我想提出一個概念，也就是「EQ 前（pre EQ）」與「EQ 後（post EQ）」。

這兩項的解釋分別如下（pre＝前，post＝後）：

- EQ 前＝使用等化器前，先使用壓縮器（IN →壓縮器→ EQ → OUT）
- EQ 後＝使用等化器後，再使用壓縮器（IN → EQ →壓縮器→ OUT）

壓縮器與 EQ 兩者使用順序先後的差異，在於凸顯的是哪一個效果的特色。

從結論來說，後段的效果會比較明顯。

因此，EQ 前的話，由於是「先壓縮器→後 EQ」，所以 EQ 的加工效果會凸顯於前方；相反地，EQ 後的話，由於是「先 EQ →後壓縮器」，所以壓縮器的加工效果會凸顯於前方。

☆原則：後段的效果較明顯

這個原則並不限於壓縮器與 EQ，因此，記住這個原則總是好的。另外，在教材曲的混音範本中，只使用 EQ 後（EQ →壓縮器）的效果進行處理（請參照書末附錄 2）。

⚙ 壓縮器的兩段式效果

有時我們不會將壓縮器和 EQ 搭配使用，而會將壓縮器分成兩段式效果。在這種情況下，加工效果較強的依然是後段部分。

就壓縮器的用法來說，有以下三種用法：
①控制 AB 部分
②調整密度
③抑制多餘的音量（限幅器的用法）

而且，由①到③可說是依序愈來愈積極的使用方法（控制 AB 部分＞調整密度＞抑制多餘的音量）。

因此，如果依目的不同而想將壓縮器分成兩段式效果的話，可參考以下三種基本搭配方式：

- 抑制多餘的音量→控制 AB 部分
- 抑制多餘的音量→調整密度
- 調整密度→控制 AB 部分

另外，還可加上以下這種以限幅為目的的兩段式效果。

- 抑制多餘的音量→抑制多餘的音量

關於「EQ 前、EQ 後」與「兩段式效果」的概念，其搭配方式非常深奧，一旦開始認真鑽研就會發現太過深奧而感到困難，因此，我想等將來有機會的話再進行更詳細的解說。

壓縮器的施工計畫

⚙ 先在心中畫好想像藍圖！

到目前為止，大家學會了如何操作壓縮器，而在實際運用於混音之前還有件事必須先做好考量。那就是，「該如何使用壓縮器分配各個部分？」

對大多數人來說，我想，至今為止在壓縮器的操作上所感到困擾的，是「不知道這樣操作會變成怎樣」吧。

不過，只要能夠好好學會前面提到的壓縮器的體驗操作，那麼應該就能預測「怎樣調整某參數的話，聲音會變成怎樣？」才是。

我再寫一遍吧。

壓縮量（臨界值的設定）	透過壓縮器加工的強度
壓縮比	密度感與空氣感 較高的話會增加密度感，較低的話會增加空氣感
起音時間	A 部分（起音部分）的增減 ※A 部分的占比愈高，該聲音本身愈會往前凸顯容易聽見
釋音時間	B 部分（聲音的共鳴與伸展）的增減

在各個參數設定的基礎認識之上，讓我們來想想實際上該如何替聲音加工吧。

效果特別顯著的是壓縮比與起音時間的設定，因此對於這兩個參數我將使用矩陣圖來分析說明。請看下圖。

空氣感・密度感與遠近關係矩陣圖

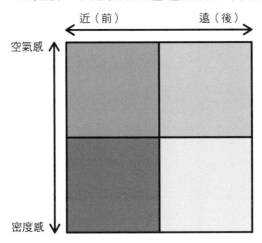

縱軸為空氣感・密度感，橫軸則表示遠近關係。

如果能模擬一下這四個區域內各種樂器的配置方式，再替每個部分加上壓縮器的效果，就不會對各個部分要加上何種特色感到迷惑。

在此說明雖然有點晚了，但是能有效控制密度感・空氣感與遠近關係的，**主要是聲音具減衰性的樂器**＊。在教材曲中，除了電風琴與人聲外，其他都是聲音具減衰性的樂器。

在這個矩陣圖中究竟該怎麼進行配置呢？首先，嘗試自行打個草稿可能也不錯（回答範本在下一頁）。

＊譯注：
指演奏時音色非無限延長，而會逐漸變小聲的樂器，如鋼琴等打弦樂器、鼓等打擊樂器。

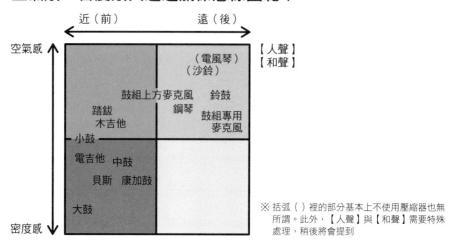

空氣感‧密度感與遠近關係想像圖範本

近（前）　　　　遠（後）

空氣感

（電風琴）
（沙鈴）

鼓組上方麥克風　鈴鼓
踏鈸　　　　鋼琴
木吉他　　　　鼓組專用
　　　　　　　麥克風

—小鼓

電吉他　中鼓
　貝斯　康加鼓

大鼓

密度感

【人聲】
【和聲】

※ 括弧（ ）裡的部分基本上不使用壓縮器也無
　　所謂。此外，【人聲】與【和聲】需要特殊
　　處理，稍後將會提到

　　上圖是我對教材曲所抱持的壓縮器施工想像圖。

　　這和你所描繪的施工想像圖是否不一樣呢？

　　所謂「我抱持的想像圖」，不過就是範本之一罷了，不代表
這才是正確答案。不過，如果各位所畫的想像圖與我的有所不同，
還請試著去想想其中差異到底從何而來。

　　那麼，各位看了回答範本後，是否有所發現呢？

　　這個範本中有幾個特徵，讓我們來一一確認吧。

　　首先，可看到「**愈是高頻域的樂器，愈集中於空氣感那一區
（上方）**」。相反地，大鼓、貝斯、中鼓等音色較渾厚的樂器，
則想當然爾地集中於密度感那一區（下方）。

　　此外，也找不到密度高卻位於後方的樂器。

　　位於後方的樂器大多是空氣感較強的樂器。

　　是說，特地加工的聲音一般來說是想讓它往前凸顯的。

　　我認為就是如此簡單的想法而已。

接下來，我要教各位學習壓縮器技術的訣竅。

要一口氣把這麼多樂器的加工方法都學好實在太困難了，所以，先從重要程度較高的音軌開始，優先透過壓縮器學會如何調整細部的設定，這樣才比較有效率。

從結論來說，**該先學會的是「左下＝位於前方且密度較高的部分」**。仔細想想，這是理所當然的，位於前方且較濃厚的聲音當然比較顯眼不是嗎？就是這麼簡單的道理。

接下來，該學會的是「左上＝位於前方且重視空氣感的部分」。

最後，是「右上＝位於後方且重視空氣感的部分」。身為初學者時，可以不必對這個部分的樂器加上壓縮器的效果。

這樣比較保險。

學會壓縮器細部設定的優先順序

① 左下＝位於前方且想將密度調高的部分
　 如大鼓、貝斯、中鼓、電吉他、康加鼓……等。

② 左上＝位於前方且重視空氣感的部分
　 如小鼓（與①的分界線上）、踏鈸、木吉他……等。

③ 右上＝位於後方且重視空氣感的部分
　 如鼓組專用麥克風、鼓組上方麥克風、鋼琴……等。

那麼，在進入具體的施工順序前，請參考以下我所列出來的
矩陣圖。圖裡顯示了配置「空氣感◄──►密度感」軸的調整壓縮比，
以及調整「近（前）◄──►遠（後）」起音時間的參考值。

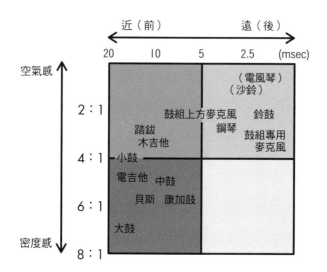

這只是範本之一而已。

並不是一定得依照這些數值才行。實際上當各位對自己的曲
子進行混音時，樂器的編制和編曲的安排必然有所不同。因此，
配置和參數設定也會與這張圖裡的相異。

不過，如果在此把基本圖形記熟了，那麼，拿自己的曲子來
混音時，只需稍加應用就能比以往更輕鬆地進行混音。

✪ 知道壓縮器設定的順序是很重要的

在學習壓縮器的參數設定時，有一項很重要的事。

那就是，只輸入本書所列出來的數值是無法「學會設定的方
法」的。

　　讀了專業的工程師所寫的關於壓縮器參數設定的資料，照著上面的數據輸入後，往往容易變成「的確和自己設定後所發出來的聲音不同……。但實在不知道到底該怎麼做才能達到這個數值啊！」

　　光是這樣，是不可能照著自己想像，自由地作出原創混音的。

　　是的，數值雖然也很重要，但是為了學會壓縮器的參數設定，**應該要知道「調整參數時該聽哪裡」的「順序」才是。**

　　因此，本書中會花很大的工夫來講解壓縮器的設定「順序」。

　　此外，除了實際的操作順序外，我也會講解「該如何調整某個參數」的操作順序，其中包括了腦中「該考慮什麼」、「該聽哪個部分」等要點。

　　那麼，從下一頁開始，就以較容易聽到變化的大鼓為例開始解說。

Step 4
使用大鼓練習壓縮器的設定

設想加上壓縮器效果的程度

讓大家久等了。接下來就讓大家看看實際上操作的順序吧。

不過！其實，我在設定壓縮器時的第一個步驟並不是「操作」。

不好意思，這個說法讓大家容易混亂。

設定壓縮器的步驟並非從操作開始，而是從腦中的「想法」開始。

若要說是針對什麼事的「想法」，那麼應該說是壓縮量。

當然，細部設定的調整只能實際上邊聽邊調，所以加上壓縮器效果的程度範圍，我大致分成三個等級。

這三個等級便是：
- -3 dB 以內（輕微）
- -3 dB ～ -6 dB（中等）
- -6 dB 以上（強烈）

大家需先在腦中想好，要在這三個等級當中的哪個等級加上壓縮器的效果。

那麼，終於要進入實際操作的部分了。

請將大鼓以外的音軌全設為靜音（mute），然後一起來練習壓縮器的參數設定吧。

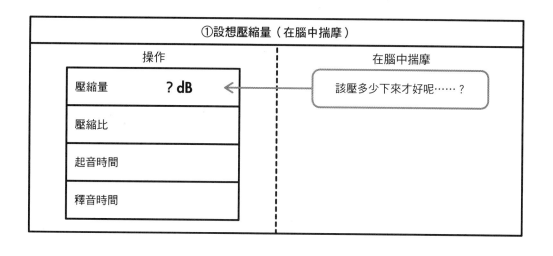

大鼓是所有音軌中，我們最希望呈現出加工效果的項目之一，所以請大膽地壓縮 6 dB（有「會不會超過 6 dB 呢⋯⋯？」這樣的想法就好）。

接下來，則進入具體操作部分。

請大家回想先前讓大家看過的「施工計畫」矩陣圖。

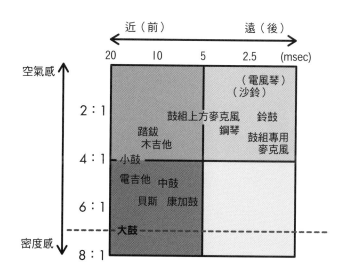

大鼓的壓縮比大約在「6：1」和「8：1」之間（參考值）。

在壓縮比的參數上點擊兩下後，輸入「7：1」這個壓縮比的數值。

我們會在設定好所有參數後（或在設定的同時）對密度進行微調，但一開始要是沒有設定壓縮比的話，壓縮器就不會產生反應，所以才需要使用此方法。

也因此，事先將施工計畫揣摩過一遍是很重要的。

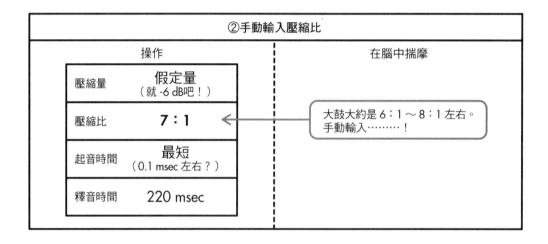

完成手動輸入壓縮比後，將臨界值一口氣降低到壓縮量達 -6 dB 左右為止。請體驗（具體感受）一下這時產生的音質（密度）變化。

接著，在這裡很重要的是，需要先輸入暫定的起音時間與釋音時間（特別是一開始的部分）。

起音時間設成最短值，釋音時間大約設為 200 ～ 300 msec 左右即可。這首曲子的設定是 220 msec。設成這個數值是有理由的，但在本書中先割愛不提吧。數值大約在 200 ～ 300 msec 這個範圍內就不會有問題。

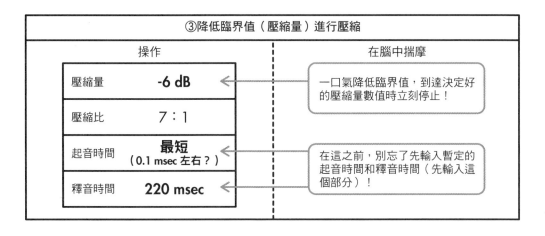

到這裡為止都能做到後，請將輸出（output gain）提高到不會受到削峰切割而失真（clip）的程度。實際的音量最後會重新調整，所以在此只要將音量調到容易聽到的程度即可（切換壓縮器的開／關時，聲音的存在感聽起來大致相同就沒問題）。

那麼，聲音聽起來是否變得完好、密度提高了呢？
請試著切換壓縮器的開／關，感受音質的變化。
然後對壓縮比和臨界值（壓縮量）進行微調，盡量將聲音調到與自己所預想的接近。

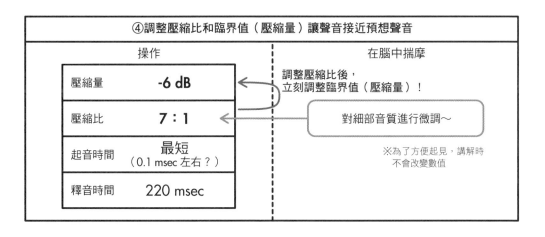

好的，現在應該漸漸變成了加上高壓縮比效果的厚重聲音。不過，或許音色聽起來還有點沒精神。

這是因為將起音時間設為最短的關係。

起音部分因為受到削減，所以聲音聽起來才無法一下就出現。

從這裡開始，就將起音時間放慢來增加起音部分的音量吧。

聲音的變化就如下圖所示。一口氣上升吧！（笑）

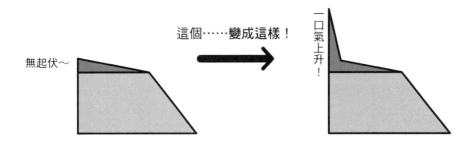

如上圖所示，設定起音時間，將聲音一口氣拉上來吧。

在此，必須再次提到施工計畫的矩陣圖。

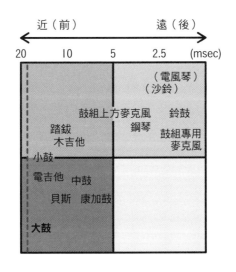

大鼓必須是凸顯於最前方的聲音。

起音時間大概接近 20 msec。

起音時間的設定雖然會因外掛效果的機型而有所不同，但通常是從手動直接輸入大概的數值開始才比較有效率。

要是將起音時間拉長，壓縮量就會減少（或降為 0），因此需要將臨界值再降低，變回原來壓縮量為 -6 dB 的狀態。

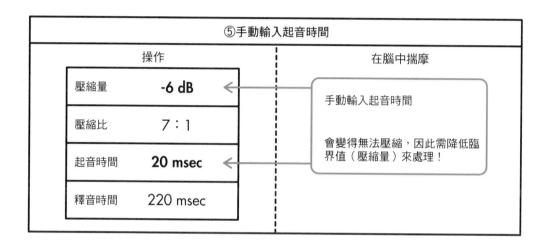

聽聽看，聲音的壓縮器加工效果是不是變得很明顯呢！？

接下來，雖然該輪到「釋音時間的設定」，但因為這個部分參數的定義比較難懂，所以就留到之後談到「律動控制」（groove control）時（第 140 頁）再進行講解。

至於起音時間的調整，方法則和剛才所說的壓縮比微調一樣，也就是說，需要以「調整起音時間後就立刻調整臨界值（壓縮量）！」為原則進行微調。

最後，請對壓縮量、壓縮比、起音時間這三個要素自由地進行
微調，將聲音調整成盡可能接近自己理想中的聲音。

所有的參數都會互相影響，因此，需要同時對所有要素進行調
整，才會比較容易調出自己想要的聲音。

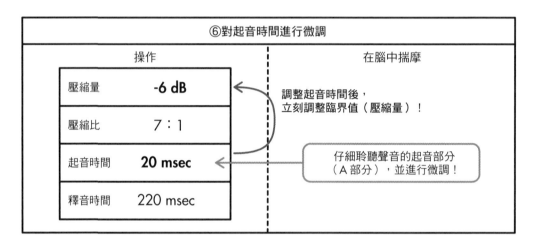

各個部分的應用

上述方式可適用於各種音軌。

雖然 EQ 的操作順序會隨著頻域範圍、各個樂器的角色而有所不同，但是壓縮器不管在哪一個樂器、或哪一個位置，「基本的操作順序」本身都相同。

因此，只要掌握了「各個參數只要往哪個方向調整就會產生什麼變化」，並規劃好「各個樂器的空氣感‧密度感與遠近關係配置的計畫矩陣圖」，實際上就能順利地進行調整。

不過，正因如此，在開始調整作業之前，好好揣摩施工計畫這件事就變得很重要（是指自己心中有一個畫好的施工計畫的矩陣圖）。

話雖如此，但這種做法也不僅限於壓縮器就是了……。

那麼，其他的音軌也利用壓縮器適當地加工一下吧。各位應該已經學會怎麼做了才對。

如果操作過程中有任何疑問，請反覆閱讀這個 PART 中關於參數的體驗揣摩、以及施工計畫矩陣圖的內容，並仔細聆聽教材曲的混音範本。只要多加觀察教材曲中發出的聲音與自己做出來的聲音到底哪裡不同，就能知道該怎麼做調整。

這是因為，各位要透過壓縮器操作的，只有以下四個要素（目前只談到三個）：

- ●「空氣感與密度感」→壓縮比
- ●「聲音的起音部分（A 部分）」→起音時間
- ●「聲音的延展與聲響（B 部分）」→釋音時間（之後會談到）
- ●「加工效果的程度」→壓縮量

請仔細觀察這四個要素（目前只談到三個）到底有什麼不同。

如此一來，各位「比較聆聽的能力」應該就會漸漸進步。

關於主效果

🔩 模仿混音範本！

關於「推桿」、「EQ」與「壓縮器」等混音基本技術，我已經向大家全部講解完畢。

在這個部分，以最大化器（maximizer）加上兩段式效果做為主效果也無妨。但因為好不容易才替各個音軌做好完整的效果處理，所以各位可以直接套用書尾附錄 2「混音範本　所有音軌的參數設定」中主音軌的效果一覽。

如果沒有最終段的 WAVES L3，用 L2 代替也無妨。

到此，做出與「ModelMix(Dry)(-Synth)(-SE)」這個範本檔案極為相像的聲音時所需的「資訊」，已全數傳達完畢。剩下的，「與其說是學習，還不如說是需要熟悉」。

就只是要讓身體記住 PART 1 ～ PART 3 的基本技術而已。

和學樂器一樣，想要混音技術進步的話，「以正確的方式反覆訓練」才是最扎實又簡單的方法。

正確的資訊我都已經告訴各位了，剩下的，就靠各位反覆實踐而已。

PART 4

人聲專屬處理篇

即使學會如何處理其他項目，但要做出聲音漂亮、有整理性的人聲音軌卻仍比想像中困難。在此我將不吝公開我花費數年才研究出來的「製作洗練人聲的專門處理」知識與技術。歌聲將因此閃耀！

	基本技術	進階技術
推桿（Fader）	對比式混音	透過音量自動化控制（Volume Automation）呈現變化
等化器（EQ）	5 段頻域的處理方式	律動控制 透過 AB 分割進行緊實或飽滿的調整（EQ · 壓縮器） 利用旁鏈效果（Side-Chain）處理低頻域 時間軸的分離（EQ · 壓縮器）
壓縮器（Compressor）	-3dB 原則 參數體驗操作 與 EQ 的併用 兩段式效果 「遠近」「濃淡」的設想	泛音操作（EQ） 利用看不見的壓縮（壓縮器）與齒音消除器（De-Esser）進行人聲專屬處理

什麼是人聲專屬處理

⚙ 三種工具

在混音的過程中，最難處理的部分應該可以說是人聲吧。

人聲是樂曲最顯眼的部分。不管伴奏的混音有多成功，只要人聲的處理不當，樂曲聽起來就會非常乏味。

因此，我特地安排這個 PART 來講解人聲的專門處理方式。本書至今為止，關於人聲處理的知識與技術像是蒙上一層面紗般，但在此，我將充分加以說明。

EQ 和壓縮器仍是這個部分中很重要的兩項工具。除此之外，也需要使用齒音消除器這種效果器。

首先，先對各種工具大略說明一下。

① EQ

關於人聲的 EQ 處理，需要各位仔細思考的是「整數倍泛音的排列」與「非整數倍泛音的增強」。這些專業術語聽起來可能會讓人有點卻步，但大致來說，就是「**讓聲音變得漂亮乾淨**」的處理。聲音的厚度與透明度需要同時並存。

②壓縮器

這個部分非常重要！

一點微小的差異就會產生極大的差別。

重點在於使用光學壓縮器（optical compressor），這點稍後我會加以說明。

獲得「光學壓縮器」這項資訊後，就可使用「**必殺‧看不見的壓縮！**」，做出具有整理性、又蘊涵透明度的人聲。

請刮目相看！

③齒音消除器（De-Esser）

各位有使用齒音消除器嗎？

是否能有效利用呢？

……我以前完全不會用呢（苦笑）。

以前曾聽人說「優秀的工程師好像都會使用齒音消除器」，於是我立刻試著加上齒音消除器的效果。但加上效果後卻覺得：「這加了齒音效果器的聲音聽起來只是有點怪而已，沒什麼意義吧？不要加這個效果聲音聽起來還比較好些？」從來都沒學會怎麼用齒音消除器。

不過，我內心又有另一種想法。「既然世上有名的工程師大多使用齒音消除器，那麼，認為不要加齒音消除器效果比較好聽的我，在混音上一定是有什麼地方弄錯了。」

在那之後，我在使用齒音消除器時便搭配上述所提的光學壓縮器，於是，就變得能有效利用其效果。

請各位務必記住**光學壓縮器與齒音消除器的正確搭配**，希望大家能做出品質更高的、「好像能暢銷」的人聲。

那麼，從下一頁起我將針對人聲部分的專門處理進行詳細的解說。敬請期待。

> ※ 請事先將「PART4_VOCAL」資料夾內的
> ● VOCAL-1_Vocal_NOEFFECT
> ● VOCAL-2_Harmo_NOEFFECT
> 讀取到本混音計畫內。

整數倍泛音與非整數倍泛音

⚙ 整數倍泛音的排列

如前兩頁我所提到的，在人聲中 EQ 處理的關鍵是「整數倍泛音的排列」與「非整數倍泛音的增強」。讓我們依序看下去吧。

從這個部分開始，是屬於專業知識的部分，希望各位加緊腳步跟上。只要好好學會這個單元，人聲就會變得相當華麗，**就像麥克風的價格多了一個0一樣**（這麼說好像太誇張⋯⋯）。不過，人聲的魅力的確會因此顯露，所以希望大家務必要把這個部分學好。

首先談談預備知識。各位需了解到除了聲音之外，所有可呈現音程的樂器都會出現泛音（已有這方面知識的人很不錯哦！）。

我以 A4（比鋼琴鍵盤正中央的「Do」音還高的第一個「La」音）為例來說明。請看下面這張表格。

	主音※	第 2 泛音	第 3 泛音	第 4 泛音	第 5 泛音
音高	A4	A5	E6	A6	C#7
頻率（Hz）	440	880	1320	1760	2200

※譯注：
主音（又稱基音，fundamental tone）是物體振動時所發頻率最低的音，泛音（overtone）則以主音為準，主音以外的頻率音都是泛音。音高（pitch）以一秒鐘的振動次數來表示。振動次數愈多音就愈高，振動次數愈少就愈低。國際通用的標準音「A＝La」是每秒振動 440 次的聲音。

大致是這樣。

這個 A4 的音以男聲來說是副歌最高的音，以女聲來說則是副歌音域的中心（副歌中不高也不低的音），這麼解釋應該比較容易想像吧。

因此，在這個泛音列中，我希望大家特別留意的是以虛線框起的第 2 泛音（A5）與第 5 泛音（C#7）。

以下讓我分別說明。

第 2 泛音

事實上，大家聽到的歌聲，其音高幾乎可說是第 2 泛音（合成器中輸入暫替人聲的旋律時常常會比實際音高要再高上一個八度，可能就是因為這個緣故）。

因此，只要用心凸顯這個部分，旋律的輪廓就會變得清晰又明朗。

至於副歌部分的實際音域，男生大致在 A3（220 Hz）～ A4（440 Hz），而女生則大致在 C4（261.63 Hz）～ E5（659.26 Hz）左右（當然也有例外）。

由此算來，男聲的第 2 泛音大約落在 440 Hz ～ 880 Hz 這個範圍，而女聲的第 2 泛音則大約落在 523.26 Hz ～ 1318.52 Hz 這個範圍。以較緩和的峰型（peaking）模式凸顯此頻域（實際上大約是在 500 Hz ～ 1 kHz 附近）的話，自然就能強調第 2 泛音。請絕對不要使用較陡的峰型模式來凸顯。EQ 篇裡我曾提到，要是這麼做，就只會強調到特定的音，變成像：

Do Re Mi **FA** Sol La Si Do

這樣不正常的聲音（笑）。

此外，EQ 篇也提過，要先消除低頻（low-cut）。還有，要以峰型或坡型（shelving）模式將主音（基音）稍微減弱一些（其實這一點也已在 EQ 篇裡提過……）。

透過這些操作，第 2 泛音所呈現的線條聽起來就會更加明亮。而這正是製作鮮明人聲音軌的第一步。

僅播放人聲獨唱部分時頻譜所呈現的圖

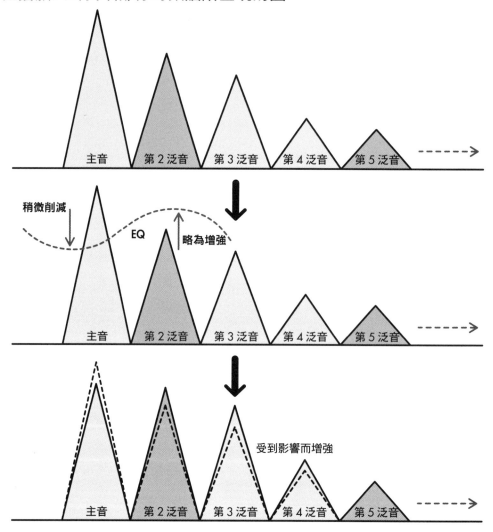

第 5 泛音

　　A4 第 5 泛音的音高為 C♯7，是比 A4 的大三度再高兩個八度的音高。人聲當然是單音，但只要強調第 5 泛音，就總是能呈現出和弦般的聲響，或說是既有厚度又明亮、充滿魅力的聲音。

　　男聲大約落在 1100 Hz（A3 的第 5 泛音）～ 2200 Hz（A4 的
第 5 泛音）這個範圍，而女聲則大約落在 1308.15 Hz（C4 的第 5
泛音）～ 3296.3 Hz（E5 的第 5 泛音）這個範圍（實際上大約是
在 2 kHz ～ 3 kHz 附近）。這部分也以較緩和的峰型模式略為加
強一下吧。雖說是略為加強，但凸顯成大一點的山狀也無妨。

　　至於最希望讓人聽到的音高（副歌的開始部分或副歌中途的
最高音），則可設定以第 5 泛音為目標。

　　另外，第 2 泛音～第 5 泛音之間只需像畫一條直線一樣，加
強不足的部分即可。

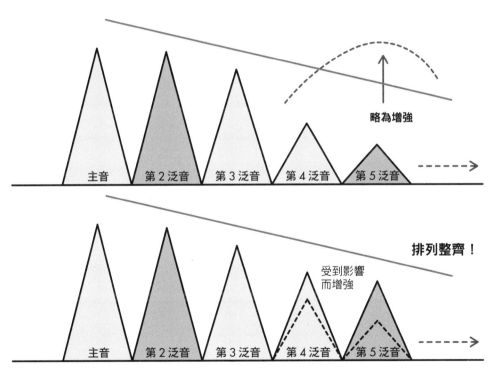

聽起來覺得如何呢？

　　以第 2 泛音及第 5 泛音為軸心來增強整數倍泛音的話，實際
上就可獲得華麗的聲響。

125

發聲方法好的演唱者所呈現的歌聲、或高級麥克風的音質之所以聽起來舒服，原因就在於其泛音的豐潤度（當然，並不只有這個原因）。

因此，當以好的音質錄下好的歌聲，並適當地將那豐潤的泛音加以提升的效果當然不在話下，就算只是想讓歌聲聽起來更有質感，加強泛音也是相當可貴的訣竅。

⚙ 增強非整數倍泛音

這個部分，更清楚強調了我在 EQ 篇所提過的概念：「3 kHz 附近～稍微大於 4 kHz 左右」＝「人聲的子音（特別是無聲破裂音 [k, t, p]）變強，樂曲的節奏部分較為明顯」。

清楚強調 [k, t, p] 可讓人聲變得有節奏感。而且，這「有節奏感」的聲音在製作明亮輕快的歌聲時是非常重要的。

此外，也能在增強 8 kHz 以上的氣音部分 [包括 s, sh, ch, ts, h, f 等] 時，**讓整體聲音變得明亮。**

優秀的演唱者能將這個部分處理得很好，高級的麥克風也能清楚地錄到好聲音。

⚙ EQ 的頻道分配

根據從 EQ 篇到此為止的內容，來整理一下 EQ 各個範圍的用途分配吧。

由下而上，依序將各範圍的類型、頻域、及使用目的加以統整列出。

以下我以擁有六個範圍的 EQ 為例來說明（請看右圖）。

若還不夠用的話，只要再增加外掛程式 (plug-in) 就行了（笑），完全不必太過緊張。

當各位能夠把分配任務視為基本要務後，那麼，成果就不會相差太遠。

※ 消除低頻（low-cut）需使用其他外掛程式（plug-in）

範圍 1	較緩和的峰型（或較低的坡型）	300 Hz 附近	弱化主音，可抑制中低頻過剩
範圍 2	略為增強的峰型	500 Hz ～ 1 kHz 附近	強調第 2 泛音，可讓旋律線變清楚
範圍 3	峰型	1.5 kHz ～ 2.5 kHz 附近	強調第 5 泛音，可呈現出明亮有厚度的聲音
範圍 4	峰型	3.5 kHz ～ 4.5 kHz 附近	強調子音 [k, t, p]，可讓聲音變得有節奏感
範圍 5	峰型	8 kHz	出現「鏘！」聲的驅使點
範圍 6	較陡的坡型	8 kHz 以上	強調 [s, sh, h, f] 氣聲部分，可讓整體聲音變得明亮

另外，在本書最末的附錄 2「混音範本　所有音軌的參數設定」中，範圍 3 沒有發揮作用，改以消除低頻（low-cut）代替。

使用光學壓縮器進行人聲處理

○ 光學壓縮器（Optical Compressor）是救世主！

接下來我將針對人聲專屬處理部分中最重要的部分，也就是光學壓縮器進行解說。

我剛開始用數位音樂（DTM）方式來創作歌曲時，覺得「該怎麼整理人聲部分的抑揚頓挫」這件事非常困難。

而解決這個難題的救世主正是光學壓縮器。

壓縮器大致上可分為「電子式」及「光學式」兩種。

這兩種的呈現傾向不同，電子壓縮器呈現的是直線形效果，而光學壓縮器呈現的則是較平滑、柔順的曲線形效果，感覺較為溫和。

聲音加工示意圖

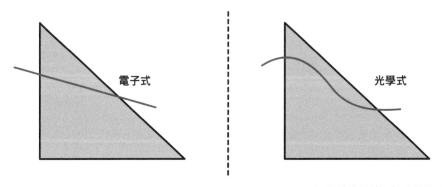

這樣的比較稍顯粗略就是了……

由於使用光學壓縮器時效果較為溫和，所以我曾經這麼想過：「這種加了光學效果的聲音火候不足吧？有必要加這個效果嗎？」（現在回想起來還滿丟臉的；；；）

不過在錄音室，大家常在收錄人聲時使用 TELETRONIX 公司的 LA-2A 同時加上效果，而這款壓縮器正是光學壓縮器。

加上效果的方式是「替所有聲音加上壓縮效果」，將臨界值加深（在此請忽視「-3 dB 原則」）。

透過「電子式與光學式的區別」、「LA-2A 屬於光學式」、以及「將所有的聲音深深地加上效果」等三項資訊，我注意到了：「自己用 DTM 方式進行錄音時，如果能偶爾使用這種方式加上效果的話，聲音聽起來應該會比較好吧？」

請看以下這張圖表。我是使用這些設定來加上效果。

使用光學壓縮器

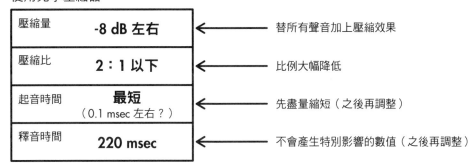

壓縮量	**-8 dB 左右**	←	替所有聲音加上壓縮效果
壓縮比	**2：1 以下**	←	比例大幅降低
起音時間	**最短**（0.1 msec 左右？）	←	先盡量縮短（之後再調整）
釋音時間	**220 msec**	←	不會產生特別影響的數值（之後再調整）

如此看來，光學壓縮器也像是壓縮比極低的限幅器。利用光學壓縮器「加了又像沒加」的特性，悄悄地替所有聲音加上效果吧。

⚙ 關於齒音消除器（De-Esser）的預習

調整好人聲音軌的抑揚頓挫後，接下來，在進入正題之前，我們先簡單談一下齒音消除器。

齒音消除器是用於中高頻、高頻、與超高頻聲音的壓縮器，其效果主要用來防止出現過多的 [s, sh, ch, ts] 等唇齒音。

不過，起初我卻不太會使用齒音消除器。在這個 PART 的開頭處我也曾提過，如果只是加上齒音消除器的效果，聲音聽起來就不過是悶悶的而已。

這是因為，齒音消除器原本就是「防止出現過多唇齒音的效果」。反過來說，如果沒有出現過多的唇齒音，就不需使用齒音消除器。

一般來說，只是正常錄音的話，並不會出現過多的唇齒音（至少我是這麼認為）。因此，在加上齒音消除器效果前，只要設法增加過多的唇齒音即可。

但也不是說要增加過多的唇齒音後再想辦法壓下。這可不是「為了破壞而建設！」啊（笑）。

所以，我才希望「也讓光學壓縮器發揮作用」。

總而言之，就調整的目標而言，「增加過多的唇齒音後再想辦法壓下」並非我們原本的用意，正確來說應該是照以下的次序來思考：

① 使用光學壓縮器進行低壓縮比、高壓縮量的緩和壓縮
② 凸顯子音（加長起音時間）
③ 在「②」中凸顯的子音裡，僅對 [s, sh, ch, ts 等] 唇齒音使用齒音消除器加以壓制

也就是說，需要針對非唇齒音的子音將它們的起音時間拉長，尤其要將無聲破裂音 [k, t, p] 的起音時間盡可能拉到最長，以凸顯 [k, t, p] 的聲音。一旦拉長到某個程度，就不會再明顯感覺到 [k, t, p] 聲音增強程度的變化。這個範圍大約在 1.7 msec ～ 3 msec 左右。

在這狀況下，[s, sh, ch, ts] 這幾個唇齒音聽起來多少有點嘈雜。因此，就得使用齒音消除器加以壓制。但在使用齒音消除器前，還需要確實設定好釋音時間。該設定多長才好，就得靠自己的「眼睛」來判斷。

也就是說，以每一句歌詞（到樂句結束的部分）為單位，調短直到壓縮量歸零為止的那段時間。我想大概會比 50 msec 還要短一些。

使用光學壓縮器

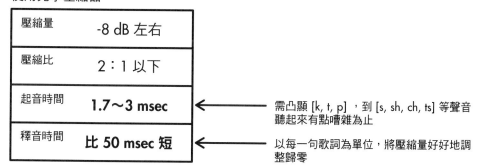

壓縮量	-8 dB 左右	
壓縮比	2：1 以下	
起音時間	1.7～3 msec	← 需凸顯 [k, t, p]，到 [s, sh, ch, ts] 等聲音聽起來有點嘈雜為止
釋音時間	比 50 msec 短	← 以每一句歌詞為單位，將壓縮量好好地調整歸零

我將「明明壓縮了卻好像沒壓縮」，這種低壓縮比、高壓縮量的壓縮技術稱為**「看不見的壓縮」**。只要事先處理好這個部分，就能更容易對人聲音軌進行其他調整。

那麼，接下來就進入齒音消除器的正題吧。

使用齒音消除器進行人聲處理

⚙ 注意效果不要加過頭！

所謂的齒音消除器（De-Esser），是由「De（否定）」+「Ess（S）」+「er（裝置）」組合而成的名稱。

意思也就是「否定 S 的裝置」。

如果在上一個項目、也就是光學壓縮器的設定正確的話，現在的唇齒音聽起來應該會有些嘈雜。

如果個人喜歡這種嘈雜的聲音，當然可以將此聲音留下（我想也有種音源「大概是故意留下唇齒音的吧」）。

如果要使用齒音消除器壓制嘈雜聲，加上些許效果就很足夠了。反過來說，效果加過頭的聲音聽起來會很催眠，所以我不建議大家使用。只需要在唇齒音出現的瞬間，稍加啟動齒音消除器即可。

各位覺得如何呢？透過光學壓縮器和齒音消除器的搭配技術，不僅能凸顯無聲破裂音，同時還能適當地壓制唇齒音，應該能在理想的狀態下控制子音。

事實上，我摸索了五年以上，才找到「使用光學壓縮器進行低壓縮比、高壓縮量的緩和壓縮，並將起音時間拉長，然後使用齒音消除器壓制！」這種做法。因此，我很想說，

各位讀者，你們可是占了很大的便宜啊！

⚙ 人聲專屬處理的彙整

最後，關於用於人聲專屬處理的效果器，我想向各位說明各個種類的插入順序及其用途。

	效果器的種類	用途
1	EQ	消除低頻
2	壓縮器（光學式）	看不見的壓縮
3	齒音消除器	壓制唇齒音
4	EQ	整數倍泛音的排列與非整數倍泛音的增強
5	壓縮器（電子式）	透過壓縮器的體驗操作，調整出自己喜愛的聲音

關於第 5 項的壓縮器（電子式），請各位參考 PART 3 中「體驗操作」的內容，試著尋找適當的數值。我的提示是，比起光學壓縮器，電子壓縮器必須將壓縮比設得較高，並且增強起音部分。

PART 5

律動控制篇

這個 PART 與提高音壓並無直接關係，卻收錄了「提高音壓後才能使用的技術」這樣的內容。而我將講解的內容，包括了我們在 PART 3 壓縮器篇學過的「AB 分割」的進階技術，以及「音量自動化控制」的技術。

	基本技術	進階技術
推桿 （Fader）	對比式混音	透過音量自動化控制 （Volume Automation） 呈現變化
等化器 （EQ）	5 段頻域的處理方式	律動控制 透過 AB 分割進行緊實或飽滿的調整 （EQ・壓縮器） 利用旁鏈效果（Side-Chain）處理低頻域 時間軸的分離（EQ・壓縮器）
壓縮器 （Compressor）	-3 dB 原則 參數體驗操作 與 EQ 的併用 兩段式效果 「遠近」「濃淡」的設想	泛音操作（EQ） 利用看不見的壓縮 （壓縮器）與齒音消除器（De-Esser） 進行人聲專屬處理

什麼是律動

⚙ 以科學方式來分解律動

終於來到了最後的 PART「律動控制篇」。實話實說，這個 PART 與提高音壓一點關係都沒有（笑）！

不過，我希望各位在學會了至今提過的內容而提高音壓後，能嘗試這個 PART 所提的內容，因此才特地安排篇幅加以說明。

太想提高音壓而強行混音的後果，便是創造出令人感到抱歉的聲音，簡單來說，這正是因為「沒有律動」的緣故。

相反地，若是在混音時能兼顧「提高音壓」與「尊重律動」，那麼創造出來的聲音就會成為魄力與絕妙節奏感並存的聲音。

到目前為止所講解的內容，應該已經讓大家充分學會「什麼是音壓」了。因此，接下來，我才希望大家能對於與「音壓」相應的「律動」有進一步的了解。

那麼，回到律動這個主題上。

律動（groove）這個詞，我想大家應該聽過不只一、兩次吧。用日文來說，似乎是「節奏感（ノリ，NORI）」。

不過，要是被問到「什麼是律動」，該怎麼回答才好呢？

老實說，這方面可能難以用文字來解釋。

但是我們可使用科學方式來分解構成律動的主要因素，所以在此請大家將注意力轉向「構成律動的要素」。請看下圖。

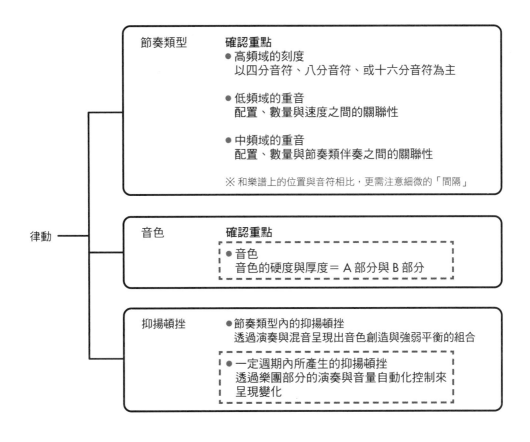

　　我是從影響較大的部分依序寫下的。

　　在本書中，將針對以虛線框起來的「音色」與「一定週期內所產生的抑揚頓挫」進行解說。這兩個主題將分別透過以下這兩個項目實現：

● 音色：活用 AB 分割這項構思的壓縮器與 EQ 技術
● 一定週期內所產生的抑揚頓挫：透過音量自動化控制（volume automation）呈現變化

　　那麼，就讓我們來仔細探討一下吧。

緊實與飽滿

⚙ 以 AB 部分來思考

和律動這個詞一樣，我們也常聽到人們以「緊實的音色／飽滿的音色」（tight ／ fat）來形容聲音。

不過，關於這到底是什麼樣的形容，雖然可掌握到氛圍，卻可能無法以言語加以適當說明。

⋯⋯那麼，我就從結論說起吧。

若 A 部分占比較高，音色則較尖銳緊繃；若 B 部分占比較高，音色則較飽滿（這是非常粗略的解釋）。

而且，（這可能是我個人的意見）以緊實的聲音為目標來進行調整的話，會比較容易呈現出節奏感。

舉個極端的例子來說，如果是「彈著超級失真音（drive sound）的吉他而無法分辨哪裡是起音部分」的話，就很難呈現出節奏感吧？

因此，所謂的律動控制（groove control）或許可說是「能向緊實的聲音靠近多少」這種分量上的調整。

但是，由於飽滿的聲音音壓較容易上升，我們才必須在魄力尚未消失的極限內，使用將其調緊的技術。

緊實／飽滿的控制能透過壓縮器與 EQ 的組合來實現。

請參考右頁。

不僅是壓縮器，也能用 EQ 對 AB 部分進行增減，而這是因為在時間軸上一開始的聲音多半是高音，而後來的聲音多半是低音的緣故。

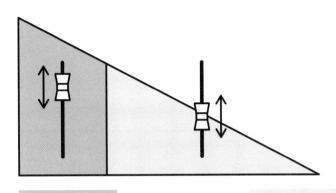

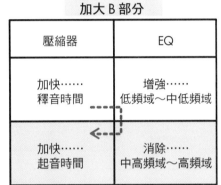

凸顯 A 部分

效果易分辨的程度　大　……　小

壓縮器	EQ
延遲…… 起音時間	增強…… 中高頻域～高頻域
延遲…… 釋音時間	消除…… 低頻域～中低頻域

加大 B 部分

壓縮器	EQ
加快…… 釋音時間	增強…… 低頻域～中低頻域
加快…… 起音時間	消除…… 中高頻域～高頻域

將上述 4 個項目進行排列組合，控制聲音的「緊實←→飽滿」
只要依虛線箭頭方向的順序進行調整，便能以「大膽變化→細微調整」這種方向來漸漸拉緊

此外，盡最大努力呈現 A 部分的特色、與盡最大努力呈現 B 部分的特色，實際上是兩個不同的方向（若執行表格的下半部，則會與上半部剛好相反）。

大致來說就是指「最堅硬與最渾厚的聲音是互相矛盾的」。

順道一提，也可以說「如果調整得宜，呈現的聲音在兩者之間拿捏得恰到好處的話，就能達到凸顯高低頻域的效果」（它們與中頻域的比例則是另一個問題）。

體驗律動

⚙ 使用鼓類樂器實際體驗操作

那麼，讓我們立刻來體驗一下律動的變化吧。

當然，只是在單一聲部的單音上加工是無法感受到變化的。在此，請使用鼓類樂器的群組匯流排實際體驗操作（如果對自己的混音技術還沒有信心的話，可利用教材中「Stem-3_Rhythm」這個檔案）。首先，將壓縮器及 EQ 插到群組匯流排上，並依照下列數值進行設定。

壓縮器

壓縮量	
	-3 dB ～ 4.5 dB 左右
壓縮比	
	6：1
起音時間	
	最短（0.1 msec 左右？）
釋音時間	
	220 msec

EQ

低頻域～中低頻域	
頻率	63 Hz ～ 100 Hz 左右
EQ 模式	峰型（坡型亦可）

中高頻域～高頻域	
頻率	4 kHz ～ 8 kHz 左右
EQ 模式	峰型（坡型亦可）

壓縮器的使用方式會稍微偏向限幅器的使用方式。之所以壓縮程度較低，是因為要是壓縮器的效果太強烈，鼓類樂器本身的律動會遭到破壞。不過，話雖如此，要是侷限於「-3 dB 原則」內，律動的變化又會過於不明顯，效果也會減弱。因此，才將壓縮量設定成這個數值。

我將說明以此設定為基準來調整律動時，該注意聲音的哪個部分，同時該如何調配起音時間／釋音時間的分量。請看右圖。

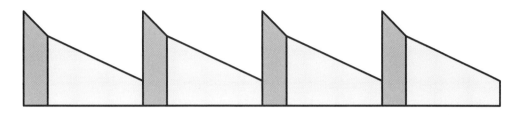

　　這是在連續節奏下將各個聲音分割成 AB 部分後的示意圖。
以此圖為準，依「緊實化」及「飽滿化」兩個不同的方向進行調
整後，就變成以下圖示。

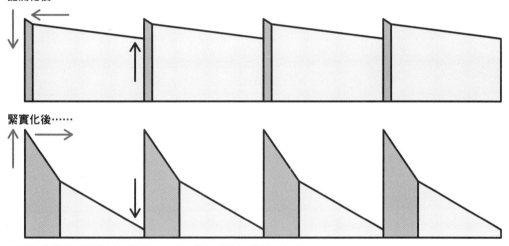

緊實化後節奏變得比較段落分明，律動的線條也變得比較美觀

　　雖然這仍是一些既粗略又極端的圖示（笑），但請注意箭頭
所指部分的變化。在感受變化的同時，使用壓縮器調整起音時間
／釋音時間的長短，並使用 EQ 增強／消除中低頻域或中高頻域。
各位已經學會了壓縮器的體驗操作，相信對此一定能有實際地感
受！

　　雖然我是以易懂的鼓類樂器為範本，讓大家實際體驗其律動
變化，但這種變化適用於任何能呈現出節奏感、聲音具減衰性的
樂器*，請大家多加利用。

＊譯注：
指演奏時音色非無限延
長、會逐漸變小聲的樂
器，如鋼琴、鼓等。相
反地，如提琴類的擦弦
樂器只要演奏時持續按
壓、擦弦，音色和音量
就不會改變，也因此不
會有律動。

活用旁鏈模式

◎ 將貝斯加上旁鏈壓縮效果（Side-Chain Compression）

接下來要講解的是旁鏈（side-chain）模式。

旁鏈壓縮效果是指，讓插入某一音軌上的壓縮器在配合其他音軌的音量後再加上效果的牽連（？）手法（請參照下圖）。

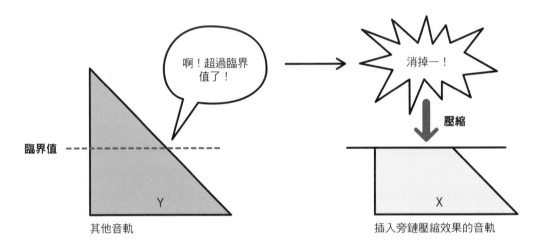

關於迴路方面的詳細解說，就請大家參考以專門解說效果（effect）的書籍。在此，我想就旁鏈效果的使用方式，從音樂方面來加以解說。

適合使用旁鏈模式的音軌中，最常見的組合是「將貝斯（X）的音量調整成與大鼓（Y）相同後進行壓縮」，我想就以此為例來解說。

首先，需建立路徑（rooting）。

① 將旁鏈模式用的壓縮器插入貝斯（X）音軌。
② 啟動①的旁鏈模式（須注意：能否啟動會因機型而異。請查清楚您所使用的數位音訊工作站（DAW）或外掛程式。

③ 應該能夠選擇旁鏈模式做為 Y 上發送頻道（send channel）的目的地，因此請選擇該項。

④ 將③的發送量調到最大。

⑤ 接著需調整插入 X 的壓縮器設定。

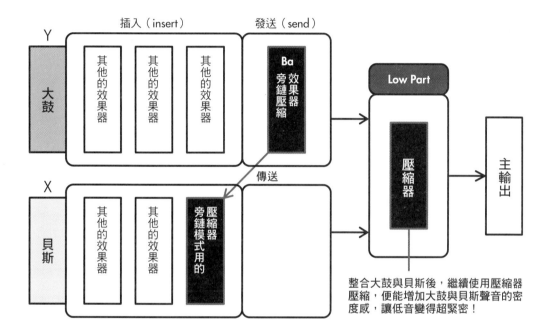

利用這種做法，讓兩種低音樂器產生關聯。

　此外，加上旁鏈效果也等於是在時間軸上將兩個音軌分開，因此，不必消除貝斯的低頻。即使貝斯發出與大鼓相同頻率範圍的聲音，但在大鼓發出聲音時，貝斯的聲音會受到旁鏈效果影響而降低，因此會與大鼓的聲音重疊而聽不見。

　大鼓與貝斯處於相同的頻率範圍時，只要也利用時間軸將兩者分開，再透過低音部分的群組匯流排來壓制，就能讓大鼓與貝斯的聲音更加緊密，呈現超緊實的低頻域。

我將進行這個設定時所發生的狀態，以圖解表示如下。

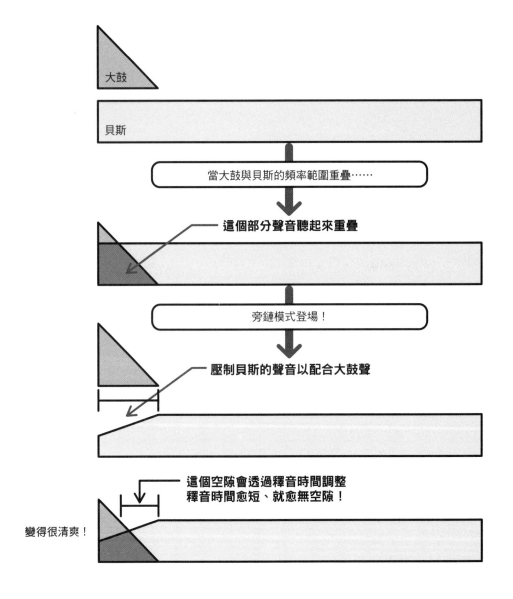

大鼓

貝斯

當大鼓與貝斯的頻率範圍重疊⋯⋯

這個部分聲音聽起來重疊

旁鏈模式登場！

壓制貝斯的聲音以配合大鼓聲

這個空隙會透過釋音時間調整
釋音時間愈短、就愈無空隙！

變得很清爽！

　　請看完成圖裡，寫著「空隙會透過釋音時間調整（釋音時間愈短、就愈無空隙）」的這個部分。

　　我們可以從圖形中看出來，並不是在大鼓聲消失後立即由貝斯接上，而是在大鼓聲消失之際，稍微吸一口氣，停一拍左右再讓貝斯出場。

　　若想將山谷部分加大，便將釋音時間拉長；若想將山谷部分縮小，則將釋音時間縮短即可。那麼，該在哪個時間點讓貝斯出場才好呢？

　　由於這會依情況而有所不同，實在一言難盡。但如果是和教材曲一樣的四拍子曲子，硬要說的話，可以十六分音符為基準。

　　因此，大鼓和貝斯的低頻域組合，並不是：

「ㄅㄨ——」

而是：

「ㄅ（ㄈ）ㄨ—」

　　如此一來，只要設定好釋音時間，讓貝斯於後半拍的八分音符再次出現，就會呈現出強調後半拍的律動，而這種律動正是適合跳舞的律動。

釋音時間短

釋音時間長

　　請各位張大耳朵聆聽，尋找出現「ㄅ（ㄈ）ㄨ—」的釋音時間點。

透過音量自動化控制進行最後潤飾

⚙ 向各位介紹三種技術

從前，關於音量自動化控制（volume automation）的使用方式，我曾閱讀過相關報導並實際操作（就是《Sound & Recording Magazine》這本雜誌）。然後產生了這樣念頭：「這有需要嗎？？」（笑）。

現在我的想法已有所改變，認為「這項技術正是混音中的醍醐味」。

這項技術若以交響樂團來比喻，正是最能展現指揮家品味的部分。

那麼，為何當時（大概是十幾年前）的我不太能感受到音量自動化控制的效果呢？

原因很明顯。因為在透過音量自動化控制呈現出變化之前應先具備的混音基礎，是處於亂七八糟的狀態。

首先，音壓的水準就不怎麼樣。想當然爾，更談不上「緊實或飽滿」。各位了解了嗎？首先，音壓必須要有一定的水準，接著才有辦法控制「緊實或飽滿」，之後也才能透過音量自動化控制的技術發出具有效果的聲響。

說起來，**在不穩固的基礎上進行強弱調整，怎樣都無法凸顯效果吧**。就是這麼一回事。

因此，各位若想應用這項技術，請先將到前一頁為止的所有內容，包括「推桿」、「EQ」、「壓縮器」、及「緊實或飽滿的控制」等項全部學好、熟練之後，再來嘗試吧！

如此一來，就能獲得絕佳的效果。

那麼，我就來說明音量自動化控制中三種主要的技術。

①因應樂曲發展產生樂器編制的變化而需重新取得平衡

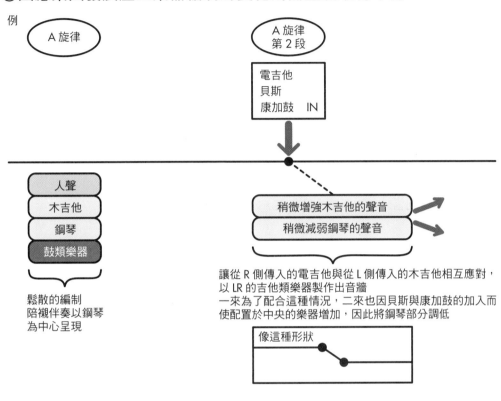

例

A 旋律

A 旋律
第 2 段

電吉他
貝斯
康加鼓　IN

人聲
木吉他
鋼琴
鼓類樂器

鬆散的編制
陪襯伴奏以鋼琴
為中心呈現

稍微增強木吉他的聲音

稍微減弱鋼琴的聲音

讓從 R 側傳入的電吉他與從 L 側傳入的木吉他相互應對，
以 LR 的吉他類樂器製作出音牆
一來為了配合這種情況，二來也因貝斯與康加鼓的加入而
使配置於中央的樂器增加，因此將鋼琴部分調低

像這種形狀

②演奏時的表現變化（對樂團的漸強部分特別有效）

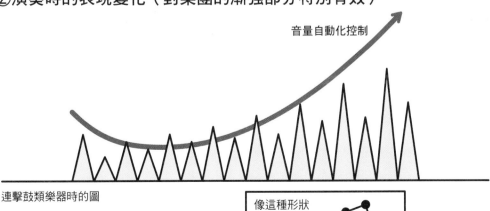

音量自動化控制

連擊鼓類樂器時的圖

像這種形狀

①因應樂曲發展產生樂器編制的變化而需重新取得平衡

　　樂曲從頭到尾的樂器編制都一樣，而且所有樂器全都一直發出聲音的這種編排方式，我想是少見的。

　　雖然說樂器的數量改變，不必然連混音的平衡也要改變，但就某種意義上來說，平衡的變化可說是一種演出的效果。

　　該創造何種平衡變化才好，這點並沒有理論可參考，完全看自己對於樂曲要呈現的風格是否已有完整的概念。剛剛已提到，**這就必須靠大家發揮「指揮家的品味」了。**

　　為了達到這個境界，平常必須多聽不同類型樂曲的混音，先憑著感覺大略記住其混音平衡所帶來的印象即可，然後在實際混音時拿它們做為參考音源來混音，這可說是最簡單的方法。

②演奏時的表情變化（對樂團的漸強部分特別有效）

　　接著，是演奏表情的變化技術。這項技術尤其是在想要更加強調漸強部分時特別有效。即使原本的聲音就有漸強變化，但到這個階段為止進行的壓縮處理會讓聲音聽起來較為抑制。因此，請將這個部分漸強的表情變化加大，讓變化誇張一些。

　　順帶一提，漸強的線條並非往右上方上升的直線，而是類似 NIKE 的勾狀 logo，**像是顛倒的拋物線且略微傾斜的形狀，**這樣比較真實（請參考前一頁的圖示）。在輸入音符速度（verocity）時，也可應用這個想法。

③運用雞尾酒會效應*的錯覺，讓特定聲部聽起來比實際上大聲

　　這是一個很不可思議，如魔術般的技術。

　　舉例來說，只要稍微將人聲「進入」的部分加大，之後的部分聽起來也會很大聲！

*譯注：
雞尾酒會效應（cocktail party effect）是指人的一種聽覺選擇能力，於 1953 年由一位英國的認知科學家 Collin Cherry 所提出，因常見於雞尾酒會而得名。指注意力集中在某一人的談話中而忽略背景中其他的對話或噪音，顯示人類聽覺系統中驚異的能力。

真的**只要增強一點點就好**。

由於聽起來比實際的聲音還要大聲，因此可不使用聲音的能量值，就能讓整個聲部都聽得很清楚。

如上述所示，這項技術經常用於人聲「進入」的部分、或是吉他獨奏的起始部分等，但除此之外，只要是「IN」進來的樂器全都可用上這個技術。在伴奏中，增強一點點樂團的開頭部分也很有效果。

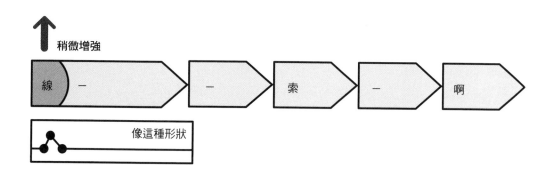

正如我一開始所說的，之前的技術學得愈好，這個音量自動化控制的技術就愈能發揮效果。

如果在嘗試這項技術後仍然沒有概念的話，可能是之前的部分沒有學好。為了學會操作出漂亮的聲音，不管再多次，都需要從基礎部分檢視自己的混音技術。在學習上具有韌性是很重要的。

那麼，到此為止，我以「推桿」、「EQ」、「壓縮器」三大要素為主幹，已經把從基本技術到稍微進階的技術都毫無遺漏地都教給了大家。雖然有些地方的進度可能稍快了些，但各位是否還喜歡這些內容呢？謝謝你們一直閱讀到最後。

附錄 1

實際操作所有過程的混音順序

以下是教材曲實際進行混音的順序。

閱讀以下順序時請一邊對照各個 PART 時閱讀。必要的話,也可同時參考附錄 2「混音範本　所有音軌的參數設定」並實際進行混音,應該能獲得更深一層的了解。

不管是哪個音軌,基本上都由以下三個步驟製成:

① 透過 EQ 修正音質

② 透過壓縮器修正音質

③ 將音量調為適當大小

啟動鼓類樂器

① 大鼓→② 小鼓→③ 踏鈸→④ 鼓組專用麥克風→⑤ 鼓組上方麥克風

※ 在此,需先調整三種鼓類樂器的平衡:確認在鼓組專用麥克風與鼓組上方麥克風中,是否保持「大鼓≧小鼓＝踏鈸」的狀態。

⑥ 中鼓

※ 檢查整體鼓類樂器是否呈現美麗的 M 字型。

透過鼓類樂器匯流排來調整律動

將大鼓之外的所有鼓組樂器聲部傳送到鼓類樂器匯流排,修正細微的頻率分布,並調整律動。在此也依照「EQ →壓縮器」這個順序來進行,並確認是否規律地呈現出清楚的 M 字型。

啟動打擊樂器

① 康加鼓→② 沙鈴→③ 鈴鼓

透過打擊樂器匯流排進行調整

和 EQ 或壓縮器相比,更要注意打擊樂器匯流排與鼓類樂器匯流排之間的音量比例。

※ 確認打擊樂器是否在任一頻率範圍內都比鼓類樂器小聲。並確認所呈現的形狀是否更加補強了鼓類樂器所呈現的 M 字型。

啟動人聲、貝斯、和聲

① 人聲

※ 透過頻譜檢查人聲最大的音量是否超過大鼓的音量。

② 貝斯→③ 和聲

※ 確認是否保持「人聲＞貝斯≧和聲」的狀態。並確認人聲、貝斯及和聲三者是否呈現
出平衡的和諧感。

低音聲部匯流排（貝斯、大鼓）的調整

將旁鏈模式用的壓縮器插入貝斯音軌，並傳送到到大鼓音軌。

將壓縮器插入結合貝斯與大鼓的低音聲部匯流排，進行輕微的限幅處理。

壓縮整體音量

將放大器插入主音軌後，將音量縮小到不會發生壓縮現象為止。

啟動主要演奏部分及其他伴奏的樂器

① 主要演奏（吉他獨奏）→② 樂句類伴奏（電吉他、鋼琴、合音部分）→③ 和弦類伴奏
（木吉他）→④ Pad 類伴奏（電風琴）

※ 確認鼓類樂器 M 字型的中間山谷部分是否填蓋過多。

徹底做好主效果

徹底做好主效果。

※ 確認整體音壓程度是否和視為目標的市售樂曲程度相當。並確認是否保持「整體 M
字型＋人聲部分的尖山形＋未被過度掩蓋的伴奏」的狀態。

整體微調

對各個音軌、群組匯流排、以及主音軌的所有參數（推桿、EQ、壓縮器）進行適
當的微調，同時並極力將整體聲音反覆微調到到接近理想中的聲音。

→完成！

 附錄 2

混音範本　所有音軌的參數設定

　　以下內容是我實際使用的外掛程式設定，我想應該可供大家參考，所以都列出來。RComp 是指 Waves Renaissance Compressor；REQ 是指 Renaissance EQ；DeEsser 則使用 Cubase 隨附的那一款。

人聲（Vocal）

REQ

	ch 1	ch 2	ch 3	ch 4	ch 5	ch 6	OUTPUT
Gain		-0.4	2.5	3.5	3.3	1.2	
Freq	248.0	287.0	749.0	4088.0	8787.0	2165.0	
Q	0.90	0.80	1.40	2.79	4.20	0.90	
	Low Cut	Peaking	Peaking	Peaking	Peaking	High Shelf	0

RComp

切換類型	Ratio	2	OUTPUT
ARC	Threshold	-20.9	
Opto	Attack Time	2.59	
Warm	Release Time	38.1	0

DeEsser

S-Reduction		1	OUTPUT
Male or Female		Female	0

RComp

切換類型	Ratio	2	OUTPUT
ARC	Threshold	-21.1	
Electro	Attack Time	17.7	
Warm	Release Time	37.1	3.4

和聲（Harmo）

REQ

	ch 1	ch 2	ch 3	ch 4	ch 5	ch 6	OUTPUT
Gain		-1.1	-2.3	-1.4		1.2	
Freq	367.0	287.0	749.0	3914.0		2165.0	
Q	0.78	0.80	0.34	1.08		0.90	
	Low Cut	Peaking	Peaking	Peaking		High Shelf	0

RComp			OUTPUT
切換類型	Ratio	2	
ARC	Threshold	-22.9	
Opto	Attack Time	0.5	
Warm	Release Time	63.5	0

DeEsser			OUTPUT
S-Reduction	6		
Male or Female	Female		0

			OUTPUT
切換類型	Ratio	3.99	
ARC	Threshold	-20.8	
Electro	Attack Time	0.5	
Warm	Release Time	59.3	-3

Fake	貼上即可
Cho	發出的聲音 -24.5

獨奏（Solo）

REQ

	ch 1	ch 2	ch 3	ch 4	ch 5	ch 6	OUTPUT
Gain				0.5	0.4	-2.8	
Freq	133.0			3244.0	7885.0	12791.0	
Q	0.71			0.56	1.81	0.79	
	Low Cut			Peaking	Peaking		0

RComp			OUTPUT
切換類型	Ratio	3.99	
ARC	Threshold	-20.8	
Electro	Attack Time	3.23	
Warm	Release Time	0.5	4.1

電吉他(EG)

REQ

	ch 1	ch 2	ch 3	ch 4	ch 5	ch 6	OUTPUT
Gain			4.4	2.2	4.5		
Freq	206.0		1251.0	4331.0	10300.0		
Q	0.73		3.74	1.10	2.75		
	Low Cut		Peaking	Peaking	Peaking		0

RComp				OUTPUT
切換類型	Ratio	5.99		
ARC	Threshold	-11.4		
Electro	Attack Time	0.5		
Warm	Release Time	9.12		-1

RComp				OUTPUT
切換類型	Ratio	4.69		
ARC	Threshold	-16.7		
Electro	Attack Time	14.8		
Warm	Release Time	33.9		-4.7

木吉他(AG)

REQ

	ch 1	ch 2	ch 3	ch 4	ch 5	ch 6	OUTPUT
Gain				0.8	1.0	2.0	
Freq	223.0			1306.0	4207.0	8476.0	
Q	0.80			1.16	2.85	2.61	
	Low Cut			Peaking	Peaking	Peaking	0

RComp				OUTPUT
切換類型	Ratio	1.84		
ARC	Threshold	-26.3		
Electro	Attack Time	4.03		
Warm	Release Time	148		0

RComp				OUTPUT
切換類型	Ratio	4.46		
ARC	Threshold	-28.3		
Electro	Attack Time	17.8		
Warm	Release Time	50.2		2.2

鋼琴(Piano)

REQ

	ch 1	ch 2	ch 3	ch 4	ch 5	ch 6	OUTPUT
Gain		-0.8	-0.9		2.8		
Freq	228.0	351.0	788.0		5536.0		
Q	0.71	0.80	0.39		1.23		
	Low Cut	Peaking	Peaking		Peaking		0

				OUTPUT
切換類型	Ratio	3.52		
ARC	Threshold	-25.8		
Electro	Attack Time	4.41		
Warm	Release Time	50.9		4.8

電風琴（Organ）

REQ	ch 1	ch 2	ch 3	ch 4	ch 5	ch 6	OUTPUT
Gain		-3.0					
Freq	388.0	707.0					
Q	0.75	0.51					
	Low Cut	Peaking					-10.8

匯流排（BUS） 打擊樂器（Percussion） 本次未使用

Tambourine

RComp			OUTPUT
切換類型	Ratio	3.26	
ARC	Threshold	-18.2	
Electro	Attack Time	1.77	
Warm	Release Time	5	-6.2

傳送到匯流排 → 打擊樂器

沙鈴（Shaker）

REQ	ch 1	ch 2	ch 3	ch 4	ch 5	ch 6	OUTPUT
Gain				1.0			
Freq	692.0			3803.0			
Q	0.71			1.37			
	Low Cut			Peaking			-11.2

傳送到匯流排 → 打擊樂器

康加鼓（Conga）

REQ	ch 1	ch 2	ch 3	ch 4	ch 5	ch 6	OUTPUT
Gain			-2.5		3.0	1.0	
Freq	302.0		351.0		6489.0	1520.0	
Q	0.87		0.80		1.85	0.71	
	Low Cut		Peaking		Peaking	High-Shelf	0

RComp			OUTPUT
切換類型	Ratio	2.69	
ARC	Threshold	-30.7	
Electro	Attack Time	7.24	
Warm	Release Time	111	-3.6

RComp			OUTPUT
切換類型	Ratio	5.29	
ARC	Threshold	-31.7	
Electro	Attack Time	12.9	
Warm	Release Time	17.6	-3

傳送到匯流排 → 打擊樂器

匯流排（BUS） 鼓類樂器（Drum）

REQ

	ch1	ch2	ch3	ch4	ch5	ch6	OUTPUT
Gain			2.3	4.0			
Freq			1769.0	4207.0			
Q			4.29	2.64			
			Peaking	Peaking			0

RComp

切換類型	Ratio	4.93	OUTPUT
ARC	Threshold	-17.2	
Electro	Attack Time	2.06	
Warm	Release Time	54.2	0

鼓組上方的麥克風（Overhead）

REQ

	ch1	ch2	ch3	ch4	ch5	ch6	OUTPUT
Gain					1.5		
Freq	526.0				8476.0		
Q	0.71				0.56		
	Low Cut				Peaking		1.5

RComp

切換類型	Ratio	3.01	OUTPUT
ARC	Threshold	-22.2	
Electro	Attack Time	6.51	
Warm	Release Time	91	4

傳送到匯流排 → 鼓類樂器

鼓組專用麥克風（Room）

REQ

	ch1	ch2	ch3	ch4	ch5	ch6	OUTPUT
Gain		-3.7	-3.1	3.5			
Freq	299.0	459.0	723.0	4621.0		9652.0	
Q	0.88	1.15	2.42	0.80		0.80	
	Low Cut	Peaking	Peaking	Peaking		High Cut	-5.6

RComp

切換類型	Ratio	2.49	OUTPUT
ARC	Threshold	-38.9	
Electro	Attack Time	1.17	
Warm	Release Time	94.2	-1.8

傳送到匯流排 → 鼓類樂器

中鼓(Tom)

REQ

	ch 1	ch 2	ch 3	ch 4	ch 5	ch 6	OUTPUT
Gain			2.4	4.7		2.8	
Freq	130.0		186.0	5263.0		2229.0	
Q	0.90		2.23	2.13		0.90	
	Low Cut		Peaking	Peaking		High Shelf	0

RComp

切換類型	Ratio	2.49	OUTPUT
ARC	Threshold	-38.9	
Electro	Attack Time	1.17	
Warm	Release Time	94.2	-1.3

傳送到匯流排 → 鼓類樂器

踏鈸(HiHat)

REQ

	ch 1	ch 2	ch 3	ch 4	ch 5	ch 6	OUTPUT
Gain					3.6		
Freq	406.0				9310.0		
Q	0.71				2.54		
	Low Cut				Peaking		-3

切換類型	Ratio	3.05	OUTPUT
ARC	Threshold	-13.4	
Electro	Attack Time	10	
Warm	Release Time	207	-8.9

傳送到匯流排 → 鼓類樂器

小鼓(Snare)

REQ

	ch 1	ch 2	ch 3	ch 4	ch 5	ch 6	OUTPUT
Gain		-0.5	4.0	4.9	4.0	1.5	
Freq	134.0	162.0	1795.0	4207.0	8000.0	1658.0	
Q	1.14	0.62	2.01	1.80	3.32	0.90	
	Low Cut	Peaking	Peaking	Peaking	Peaking	High Shelf	-1

切換類型	Ratio	7.99	OUTPUT
ARC	Threshold	-16.9	
Electro	Attack Time	0.5	
Warm	Release Time	32.7	3.8

RComp

切換類型	Ratio	4.27	OUTPUT
.ARC	Threshold	-22.5	
Electro	Attack Time	16.3	
Warm	Release Time	65.8	4.5

傳送到匯流排 → 鼓類樂器

匯流排（ BUS ）　低音樂器（ LOW ）

RComp			OUTPUT
切換類型	Ratio	5.99	
ARC	Threshold	-11.1	
Electro	Attack Time	2.5	
Warm	Release Time	7.89	3

大鼓（ Kick ）

REQ　　OUTPUT

	ch1	ch2	ch3	ch4	ch5	ch6	
Gain	1.0	4.0	-2.0	1.5	2.0		
Freq	50.0	94.0	799.0	2029.0	5950.0		
Q	5.41	2.44	0.46	3.24	1.36		
	Peaking	Peaking	Peaking	Peaking	Peaking		0

RComp			OUTPUT	
切換類型	Ratio	7		
ARC	Threshold	-20.3		
Electro	Attack Time	18.8		
Warm	Release Time	72.4	-1.5	傳送到匯流排 → 低音樂器

貝斯：全部傳送到壓縮器進行旁鏈處理（ side - chain ）

貝斯（ Bass ）

OUTPUT

	ch1	ch2	ch3	ch4	ch5	ch6	
Gain	-1.6		-2.3	0.7	1.5		
Freq	49.0		315.0	811.0	6214.0		
Q	0.90		0.84	1.19	0.98		
	Low Shelf		Peaking	Peaking	Peaking		0

RComp			OUTPUT
切換類型	Ratio	5.46	
ARC	Threshold	-19.7	
Electro	Attack Time	10.2	
Warm	Release Time	13.8	-5.8

			OUTPUT	
Side Chain　切換類型	Ratio	6.67	Soft Knee[1]	
	Threshold	-10.5		
	Attack Time	0.1		
	Hold	0		
	Release Time	60		
	Analysis	50		
			0	傳送到匯流排 → 低音樂器

開啟旁鏈模式

主效果（Master Effect）

REQ

	ch 1	ch 2	ch 3	ch 4	ch 5	ch 6	OUTPUT
Gain		2.0	-1.9	2.0	2.0		
Freq		92.0	733.0	2728.0	7885.0		
Q		5.36	0.36	2.51	2.87		
		Peaking	Peaking	Peaking	Peaking		0

		OUTPUT
Threshold	-7.5	
Atten	-2.4	
（Attenation ≒ Reduction）		
DITHER*²	None	
Shaping	None	-1.2

切換類型	Ratio	3.99	OUTPUT
ARC	Threshold	-2.9	
Electro	Attack Time	0.5	
Warm	Release Time	8.0	0

L3

					OUTPUT	
Threshold	-5.6					
DITHER	None					
Shaping	None					
Xover	LO	LM	HM	HI		
	62	176	2412	6348		
MasterRelease	ARC					
Gain	-1.0	1.0	-2.0	2.0	-1.0	
Priority	0.0	0.0	0.0	0.0	0.0	
Release	433.34	35.63	291.14	42.93	65.52	-0.1

譯注

＊1：Knee 為「曲態」之意，具有緩衝功能，可控制壓縮時的過程速度。Knee（曲態）分為 Soft Knee（圓滑曲度）及 Hard Knee（帶有稜角的曲度）兩種曲度。Soft Knee（圓滑曲度）呈現較為緩和的壓縮曲線，壓縮表現較為自然，因此較常用於古典樂器。Hard Knee（帶有稜角的曲度）則呈現出有角度的壓縮曲線，適合用於大鼓或小鼓等。

＊2：Dither（高頻顫動）是一種數位訊號處理的技術，目的在刻意將雜訊加入輸入訊號以減少失真。

後記

「從現在起更值得期待」

大家覺得提高音壓的世界如何呢？

如果你拿起這本書從頭到尾仔細地閱讀並實踐過了，那麼，和閱讀本書之前相比，我想在混音的概念、知識與技術上一定獲得了相當大的改善。甚至，若是你在編曲或演奏等與音樂相關的音樂概念上也起了良好的變化，那麼，這是我無比的光榮。

在「前言」中我也提過，以前我曾因為無法提高音壓而感到痛苦，可說是一個混音難民。到底有多痛苦呢……痛苦到我都哭了呢！（笑）

真的！不是亂說的，我真的一邊流下眼淚、一邊罵著「混蛋啊—混蛋—」，然後在錯誤中摸索著混音的方式。這種情況大概前後持續了有 1 年吧。

因為我希望即將開始學習混音的人不會受這種苦，所以才寫下了這本書。

此外，也正因為我吃了很多苦頭，所以我想說：
「磨鍊混音技術是很好玩的。」

是的，當初我還沒學會混音時之所以會覺得痛苦，是因為「我沒辦法磨鍊混音技術」。當時，我並不知道到底該從哪裡著手才能學會混音。

之後，在我抓到訣竅後，混音對我而言就變成了一個很好玩的世界。也就是說，當初會感到痛苦純粹是因為資訊不足。特別是有關於剛剛進入混音世界的基礎知識與基本技術這方面有所不足。

我希望大家能多次重複閱讀本書裡的內容，並且反覆實踐，一定要把這些技術化成自己的能力。

然後，擁有了基礎能力後，才可能產生聲音創作者才會有的自由想法。反

過來說，為了創作出突破傳統概念的聲音，必須得先學會基本的雛形。

　　不過，只要一次把基礎學會，之後就輕鬆了！希望大家最好能用自己的方法不斷摸索下去。

　　關於學習混音的方式，絕非只有本書所寫的方法才是對的。我只是將自己認為初學者在一開始最好能先學會的方法與順序寫下來而已。這就像滑雪的柏根（bogen）迴轉技術一樣（事實上，我在工作時也會採取截然不同的混音方式）。

　　換句話說，「扎實地把本書裡的內容學好時」並不表示混音的修行結束了。從那時起，你的混音之旅才正要展開。

　　而且，從此之後會覺得非常好玩！

　　身為一個一手包辦作曲和編曲的聲音創作者，請你盡情地磨亮自己樂曲的魅力。

<div align="right">

2014 年 7 月 12 日
I/O MUSIC 株式會社 石田剛毅

</div>

備注：
若想面對面學習混音技術，體驗更詳盡、更熱烈的課程，首先，請到入口網站輸入「音壓 UP ABC」或「石田剛毅」。有可能會搜尋到你需要的資訊。

教材曲製作小組

最後，讓我來介紹製作教材曲「Liner Notes」的幾位音樂人。若各位聽完教材曲有興趣的話，可關注一下他們的活動。

教材曲＞Liner Note（作詞：石田剛毅、作曲：熊川浩孝、編曲：熊川浩孝、石田剛毅）
BPM＞135　　　**檔案格式＞**WAV（24bit/44.1kHz）
工作人員＞主唱：高橋菜菜　吉他手：石田剛毅　貝斯手：熊川浩孝
　　　　　程式處理：熊川浩孝

高橋菜菜（高橋菜々，Nana Takahashi）

作詞家、作曲家、編曲家及主唱。至今為止經手過各種類型的樂曲。2010 年以主唱的身分出道，演唱動畫主題曲。在 niconico 動畫網站上點閱次數超過 1000 萬。平常也透過音樂製作團隊「SOUND HOLIC」、及自己組成的「coid kiss」活躍於音樂界。

熊川浩孝（熊川ヒロタカ，Kumagawa Hirotaka）

作曲家、編曲家兼音樂講師。2010 年 4 月以作曲家兼編曲家的身分開始音樂活動，之後，替許多音樂人做／編過各種類型的樂曲。本身參與編曲的 Royz 第 9 張混音單曲「LILIA」在 Oricon 單曲單週排行上曾獲得第 7 名。現在致力於活用自己作曲和編曲的經驗，透過音樂講座栽培後進。

石田剛毅（石田ごうき，Gohky Ishida）

生於 1981 年，為 I/O MUSIC 株式會社的代表取締役社長，也是作詞作曲家、編曲家和音樂教育講師，同時還擔任音樂界的專業顧問。平時使用 Cubase 系統製作音樂。曾任職於島村樂器小倉分店、廣播電台的音響及企劃業務部門。在還住在鄉下時以自營音樂事業者的身分於 2008 年 4 月創業，透過 CD 製作和音樂教學等自立門戶。由於在客戶之間擁有極高的推薦率和回客率，因此穩定扎實地擴大業務。2010 年春天，因想追求新的發展而單身赴東京，並僅以短短 4 個月的時間便快速將事業扶上軌道。2011 年春天起為想成為「自營音樂事業者」的人設立了「如何成為自營音樂事業者」培訓課程，積極培育後進。2013 年 10 月將工作室法人化，成立 I/O MUSIC 株式會社。

下載教材音檔目錄

教材曲：Liner Notes（作詞：石田剛毅、作曲：熊川浩孝、編曲：熊川浩孝、石田剛毅）
BPM ＞ 135　　　　檔案格式 ＞ WAV（24bit/44.1kHz）

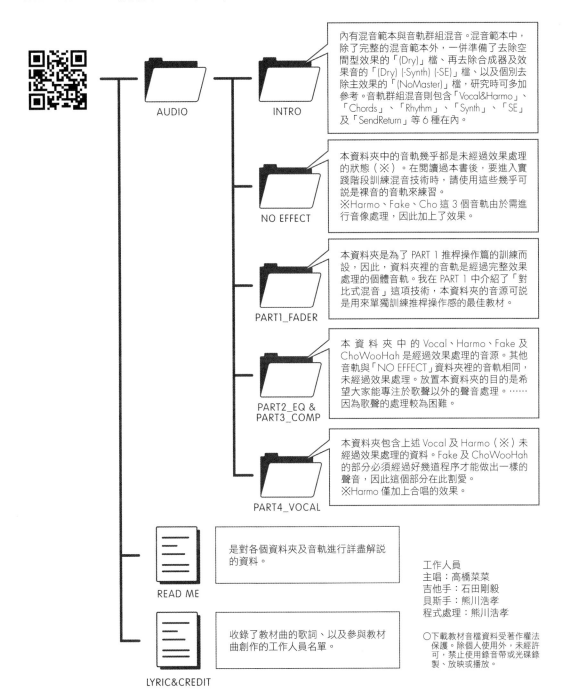

AUDIO

INTRO：內有混音範本與音軌群組混音。混音範本中，除了完整的混音範本外，一併準備了去除空間型效果的「(Dry)」檔、再去除合成器及效果音的「(Dry) (-Synth) (-SE)」檔、以及個別去除主效果的「(NoMaster)」檔，研究時可加參考。音軌群組混音則包含「Vocal&Harmo」、「Chords」、「Rhythm」、「Synth」、「SE」及「SendReturn」等 6 種在內。

NO EFFECT：本資料夾中的音軌幾乎都是未經過效果處理的狀態（※）。在閱讀過本書後，要進入實踐階段訓練混音技術時，請使用這些幾乎可說是裸音的音軌來練習。
※Harmo、Fake、Cho 這 3 個音軌由於需進行音像處理，因此加上了效果。

PART1_FADER：本資料夾是為了 PART 1 推桿操作篇的訓練而設，因此，資料夾裡的音軌是經過完整效果處理的個體音軌。我在 PART 1 中介紹了「對比式混音」這項技術，本資料夾的音源可說是用來單獨訓練推桿操作感的最佳教材。

PART2_EQ & PART3_COMP：本資料夾中的 Vocal、Harmo、Fake 及 ChoWooHah 是經過效果處理的音源。其他音軌與「NO EFFECT」資料夾裡的音軌相同，未經過效果處理。放置本資料夾的目的是希望大家能專注於歌聲以外的聲音處理。……因為歌聲的處理較為困難。

PART4_VOCAL：本資料夾包含上述 Vocal 及 Harmo（※）未經過效果處理的資料。Fake 及 ChoWooHah 的部分必須經過好幾道程序才能做出一樣的聲音，因此這個部分在此割愛。
※Harmo 僅加上合唱的效果。

READ ME：是對各個資料夾及音軌進行詳盡解說的資料。

LYRIC&CREDIT：收錄了教材曲的歌詞、以及參與教材曲創作的工作人員名單。

工作人員
主唱：高橋菜菜
吉他手：石田剛毅
貝斯手：熊川浩孝
程式處理：熊川浩孝

中英名詞對照

中文	英文
Q 值	quality factor
Q 曲線	Q curve
五畫	
主音（基音）	fundamental tone
主音軌	master track
主效果	master effect
主推桿	master fader
主輸出	master output
外掛效果	plug-in effect
外掛程式	plug-in
平衡	balance
白噪音	white noise
立體聲	stereo
六畫	
光學壓縮器	optical compresspr
合成器	synthesizer
合成器的 Pad 伴奏	shnth Pad
合成器的音色	synth sound
合音效果	chorus
自動化控制	automation
七畫	
低通濾波器	low-pass filter, LPF high-cut filter, HCF
八畫	
坡型	shelving
延音	sustain
泛音	overtone
直達聲	direct sound
近接低音	proximity
近接效應	proximity effect
九畫	
削峰切割而失真	clip
律動	groove
相位分配	panning
限幅器	limiter
音軌推桿	track fader
音軌群組混音	stem mixing
音量單位指示器（音量指示器、量音表、VU 表）	volume unit meter, VU Meter
音像	sound image
音壓	sound pressure
十畫	
峰型	peaking
效果器	effector, effect
旁鍊模式	side-chain
旁鍊壓縮	side-chain compression
消除低頻	low-cut
消除高頻	high-cut

衰減	attenuation，Atten
起音時間	attack time
高通濾波器	low-cut filter, LCF high-pass filter, HPF
十一畫	
動態	dynamics
參數	parameter
推桿	fader
十二畫	
插入	insert
最大化器	maximizer
殘響	reverberation, Reverb
減（消除）	cut
等化處理	equalizing
等化器	equalizer, EQ
超重低音喇叭	subwoofer speaker
十三畫	
節奏	rhythm
群組匯流排	group BUS
路徑	rooting
電子壓縮器	electronic compressor
飽滿	fat
十四畫	
監聽喇叭	monitor speaker
緊實	tight
十五畫	
增（增強）	boost
增益	gain
增益減少	gain reduction, GR
撥弦音色	pluck
數位音訊工作站	digital audio workshop, DAW
數位音樂	desktop music, DTM
遮蔽效應	masking effect
齒音消除器	de-esser
十六畫	
整體增益提升	makeup gain
靜音	mute
頻域	frequecy bands
頻譜	spectrum analyzer
十七畫	
壓縮比	ratio
壓縮量	reduction
壓縮器	compressor, Comp
擊弦	slap
臨界值（閾值、閘門）	threshold
十八畫以上	
濾波器	cut filter
釋音時間	release time

國家圖書館出版品預行編目資料

圖解混音入門 / 石田剛毅著；林育珊譯. – 初版. – 臺北市：易博士文化, 城邦文化
出版：家庭傳媒城邦分公司發行, 2016.08
　　面；　公分
譯自：音圧アップのためのDTMミキシング入門講座！
ISBN 978-986-480-003-2(平裝)

1.電腦音樂 2.編曲
917.7 105015007

DA2001
圖解混音入門

原 著 書 名／音圧アップのための DTM ミキシング入門講座！
原 出 版 社／株式会社リットーミュージック
作　　　　者／石田剛毅（石田ごうき）
譯　　　　者／林育珊
選 　 書 　 人／李佩璇
編　　　　輯／李佩璇
業 務 經 理／羅越華
總 　 編 　 輯／蕭麗媛
視 覺 總 監／陳栩椿
發 　 行 　 人／何飛鵬
出　　　　版／易博士文化
　　　　　　　城邦文化事業股份有限公司
　　　　　　　台北市中山區民生東路二段 141 號 8 樓
　　　　　　　電話：(02) 2500-7008　傳真：(02) 2502-7676
　　　　　　　E-mail：ct_easybooks@hmg.com.tw
發　　　　行／英屬蓋曼群島商家庭傳媒股份有限公司城邦分公司
　　　　　　　台北市中山區民生東路二段 141 號 2 樓
　　　　　　　書虫客服服務專線：(02) 2500-7718、2500-7719
　　　　　　　服務時間：週一至週五上午 09:30-12:00；下午 13:30-17:00
　　　　　　　24 小時傳真服務：(02) 2500-1990、2500-1991
　　　　　　　讀者服務信箱：service@readingclub.com.tw
　　　　　　　劃撥帳號：19863813
　　　　　　　戶名：書虫股份有限公司
香 港 發 行 所／城邦 (香港) 出版集團有限公司
　　　　　　　香港灣仔駱克道 193 號東超商業中心 1 樓
　　　　　　　電話：(852) 2508-6231　傳真：(852) 2578-9337
　　　　　　　E-mail：hkcite@biznetvigator.com
馬 新 發 行 所／城邦 (馬新) 出版集團 [Cite (M) Sdn. Bhd.]
　　　　　　　41, Jalan Radin Anum, Bandar Baru Sri Petaling,
　　　　　　　57000 Kuala Lumpur, Malaysia
　　　　　　　電話：(603) 9057-8822　傳真：(603) 9057-6622
　　　　　　　E-mail：cite@cite.com.my

美 術 編 輯／陳姿秀
封 面 構 成／陳姿秀
製 版 印 刷／卡樂彩色製版印刷有限公司

■ 2016 年 8 月 25 日 初版 1 刷
■ 2023 年 6 月 8 日 初版 14 刷
ISBN　978-986-480-003-2

定價 450 元　HK$150

城邦讀書花園
www.cite.com.tw